Designers Don't Read Austin Howe

设计师
不读书

〔美〕奥斯汀·豪 著　一熙 译

重庆大学出版社

目 录

Contents

①阅读时间为匀速阅读时间，具体耗时因人而异。
②min：英语"分钟"的缩写。

Contents

Designers Don't Read

If Designers Don't Read, Why Did I Spend a Year Writing This Book?

设计师不读书，那我干吗花一年时间写这本书？

3.0 min.

写书并不是我的初衷。一开始，我只是写了些文章，每个星期寄给在全美各地的设计师好友们。事实上，写文章的原因只是为了打发孤单寂寞、离群索居的生活。待在设计公司的那些年里，我和同事们日以继夜地辛劳，身心俱疲，现在是时候把工作强度降下来了。几经权衡以后，我说服了自己，把保罗·兰德（Paul Rand）[1]和马西莫·维格纳利（Massimo Vignelli）[2]当成效仿的榜样，在家里开辟了一个小小的工作间。起初的几个月一切顺利，我沉浸在这种新工作方式带来的喜悦中，但是随着时间的流逝，我慢慢发现妻子玛琳达每天的日程安排有条不紊，当我脑子中时不时闪现出绝妙的想法，欣喜而迫切地想要跟她分享的时候，她往往不在身旁。没办法，我只好把这些想法都写下来，跟碰巧在一起共事或者共进午餐的幸运儿分享。大多数设计师和创意总监们看来都很赞赏我看待问题的独特视角——一个热衷于设计艺术的半职业粉丝、设计构思的学习者、倡导者、工作伙伴和创意总监对他们从事的行业进行的"鸟瞰全景"式的审视。他们把我的文章转发给所在公司的其他设计师和工作人员，这些人看完后又继续推荐给他们的朋友和其他的公司，直到最后，我突然发现面前凭空出现了一间办公室，里面坐满了天才的设计师们（有些名气还挺大），急切地盼望我在每个星期一早上给

[1] 保罗·兰德（Paul Rand）：美国乃至世界上最杰出的图形设计师、思想家及设计教育家之一。

[2] 马西莫·维格纳利（Massimo Vignelli）：意大利著名设计师。

他们送来启迪智慧、挑战传统的文章。我很喜欢在接下来的一周时间里查看他们回复的邮件，里面充满了艺术家的真知灼见，这样的一问一答效果很不错。刚开始我还有些紧张，但是随着这种互动逐渐深入，我慢慢知道了他们来信的缘由：设计师们总是专注于手里的工作，忙得焦头烂额，无暇思考。他们习惯了用视觉元素做向导，靠影像来激发灵感，而不是充分利用文字来探索设计的本质。只有为数很少的杰出设计师能做到这一点。这种重图像轻文字的倾向让出版商们大赚了一笔。其实，设计师并非不喜欢读书或者没时间读书，恰恰相反，在我看来，大多数设计师对他们从事的领域有无穷的好奇心，希望了解最新的行业动态和知识。我和他们分享的也并不是什么新设计理念，有不少话题他们已经研究或探寻过，只是没有我那么深入。我发现，在有了几年从业经验之后，他们想知道的是关于那些陈旧话题的新见解，希望给他们提出建议的人不再是设计批评家或者设计师，而是对设计本身有深刻理解的一位撰稿人和创意总监。这个人曾经跟他们并肩作战，但是又能和他们保持一定距离，看待问题客观而严谨，不拘泥俗套。同时，我在广告业领域的经历对他们也有帮助，因为广告和设计之间有千丝万缕的联系。我可以带领他们走过暗流涌动、礁石密布的航程。很多时候，我觉得自己就像是为翻越喜马拉雅山的人们充当向导的夏尔巴人。

你们会在书中读到"沙里宁父子如何使我免于沦落为肉肠国王"这一章，读完之后，你们就会知道我

对设计艺术一直怀着热爱和尊崇。我曾在Cole & Weber[3]公司工作过，职业生涯中的第一个老板告诉我，在与他合作过的人中，我是广告撰稿人里面最棒的艺术总监。这倒不是说我尝试过艺术指导或者设计工作，两样我都不会。但是，我对自己喜欢的、认为正确的东西有天生的敏感。我很幸运一开始就能跟天才的设计师们合作，我与史蒂夫.桑德斯姆（Steve Sandstrom）初次合作的项目便为我们赢得了"金铅笔广告奖"（The One Show Gold Pencil[4]）。

等到我开始从事设计管理工作，设计已经成为创意流程中的一个重要组成部分。几经努力，我慢慢摆脱了广告艺术总监们的管束，其原因会在"设计师与广告艺术总监"和"世间已无艺术总监"两章阐述。我只选择跟聪明能干、富有策略的设计师们合作。这个决定起初让我的广告业同行们百思不得其解，但是现在已经成效显著，让我的事业更进一步。我愿借此机会，用《设计师不读书》这本书，向那些才华横溢的设计师们表示谢意。

③
Cole & Weber：全球六大广告公司之一，其主要客户有IOC（国际奥委会）、微软、Nike、迪士尼等。

④
The One Show Gold Pencil：美国One Club赋予全球顶级广告创意人员的最高奖项，至今已有80年历史。

Designers Don't Read

Every Design Firm Sounds Exactly the Same

每个设计公司听起来都大同小异

3.5 min.

我终于弄明白，是什么困扰着我：在美国，每个设计工作室说话的调调都一样。

这样说也许有些夸大其词，但事实就是如此。不信你可以试一下：随便写五个设计公司的名字，然后去浏览公司的网站。只要打开主页，你就知道我此言不虚了。每个公司主页上都有诸如"公司客户"、"公司员工"、"业务流程"、"经营理念"、"工作室"、"联系方式"这样的栏目，当然还少不了我最喜欢的"公司新闻"。你照我说的做，把"经营理念"一栏单独列出来，仔细琢磨琢磨，你就会发现每个公司的遣词造句都差不多，连语气都雷同。当然，是有些网站的文字要讲究些，有些网站语言马马虎虎，还有些摆出一副老学究的样子，在谈到品牌战略和设计时，把来网站逛一逛的访客看成门外汉。（也许这些公司觉得，只有刚开始学习设计的大学新生才会访问它们的网站。）抛开文字不说，每个公司发出的都是一种声音，哪怕是谈到复杂的设计案例，方法也如出一辙，语气大同小异，观众永远不变。我把这叫做"信息广告"（infomercial voice），因为听起来跟电视台深夜播放的电视导购节目没什么两样，涉及的观众对象只有一个：那个坐在电视机前跃跃欲试的购物者，为广告里吹嘘的产品性能神魂颠倒，巴不得

马上就拿起电话拨通屏幕上提供的号码下订单。不过请等一等，这里大有玄机！

这种方法在销售领域被称作"假设式成交"（assumptive close）。我不知道你会怎么做，不过要是有个销售员向我施展这个本事，我会逃得远远的，一分钟也不耽搁。大多数设计公司的网站也采用了这个策略，把每个网站访客都想象成精通设计艺术和构思的客户。只要把公司的好处吹嘘一通，客户就会拿起电话或者点击"联系方式"，愉快的合作就此展开。实际情况恰恰相反，每一段良好的合作关系都需要努力探索和悉心呵护，大多数初次访问公司网站的人都不是客户，能够对设计艺术略知一二的客户更是少得可怜。

很多网站的语言花里胡哨、华而不实。我在后面会举出典型的例子，看看如何修改效果会好一些。（我希望你能从这些例子中得到些启发，而不是空发牢骚。）面对这些"狗屁"设计流程和方法，我向来平心静气，希望你们也能够淡然处之。

依我的愚见，设计公司网站最缺乏的是以人为本。从普通人的角度看问题，像鲜活的生命发出真实的声音，与我展开真诚的对话。我希望设计公司可以用第一人称"我"来说话，哪怕就尝试一次也好。如果公司老板不希望被看作光杆司令，他旗下的每个设计师最好都写点东西留在网站上，让我们有点印象，具体的文字编辑工作可以请我代劳。不出意

外的话，这种方式可以透过文字，让潜在的客户们感受到设计师们的智慧和才华，为合作打下基础。

就我而言，我喜欢"纪录片式的语气"（documentary voice），由第三方来对公司进行介绍，尤其当发言人是公认的业界翘楚时，更有说服力。如果我是布鲁斯·茅（Bruce Mau）[1]，我会邀请冉·库哈斯（Rem Koolhaas）[2]来介绍公司的经营理念。换作斯德凡·施德明（Stefan Sagmeister）[3]，我会让卢·里德（Lou Reed）[4]来演示公司的设计流程。以此类推。

说到施德明，我希望设计公司为不同的访问者定制不同的网站，他设计制作的"学生"页面是一个绝佳的例子。

你也可以访问Sandstrom Partners设计公司的网站，那里为不同类型的客户准备了不同的内容。

世间总是充满了讽刺：我认识很多设计师，他们妙语连珠、思维清晰、才华横溢，可是你从他们公司网站上绝对得不出这个结论。

[1] 布鲁斯·茅（Bruce Mau）：被誉为设计界的哲学家，他的作品横跨了平面书籍、logo设计、剧场与展场空间。

[2] 冉·库哈斯（Rem Koolhaas）：建筑设计大师，作品有法国图书馆(1981年)、拉维莱特公园(1982年)、波尔多住宅(1994年)、荷兰驻德国大使馆(1997年)、纽约现代美术馆加建(1997年)、西雅图图书馆(1999年)、中央电视台新楼(2002年)、广东时代美术馆(2005年)等。

[3] 斯德凡·施德明（Stefan Sagmeister）：奥地利裔美籍设计师，纽约sagmeister inc.创意总监，国际平面设计师联盟AGI会员，纽约库珀艺术联合学校教授，现任教于纽约视觉艺术学校

研究生部。主要从事唱片、海报、形象设计，是当今知名度最高、最受敬重的平面设计师之一，屡获国际设计殊荣，曾获五次格莱美奖项提名，2005年终凭Talking Heads的包装盒设计取得殊荣。

④

卢·里德(Lou Reed)：当今摇滚界首屈一指的元老级人物之一，1965年与键盘手John Cale合组地下丝绒乐队(Velvet Underground)，这个被波普艺术大师安迪·沃荷（Andy Warhol）发掘且担任经纪人的团体不仅是纽约摇滚乐发展上的重要乐团，其粗糙、反商业体制呈现摇滚原始精神的理念也使得他们被推崇为地下音乐或非主流音乐的始祖，身为团长加上作曲主力的Lou Reed更被后人尊为庞克教父。

"广告内容需要说给每个人听，而且事不宜迟。要让人听得真切，别无他法，唯有诗一般的优美语言。"

——法国平面设计师卡桑德拉（A．M．Cassandre）

Finding Your Voice

寻找你自己独特的声音

4.5 min.

我希望设计公司能够稍稍关注一下公司的品牌传播问题，并且在此基础上，找到其独一无二的"声纹"（voiceprints），让别人难以复制。

也许我们面临的问题是，"让设计公司有自己独特的声音，究竟重不重要？"设计公司应该做个默默无闻的幕后英雄，而让其设计的品牌来释放出嘹亮的声音吗？如果设计不是一种有利可图的商业行为，大家争得你死我活，这样的激烈争论恐怕无从谈起吧。再者说了，要是设计公司不能树立品牌，表现出与众不同的地方，怎么能够指望得到客户的信任，完成客户的要求？有一种说法，大家普遍接受，即设计公司和广告公司对自己的事情最不重视。公司内部发展项目总是被委屈地安排在情况通报表的最末端，人员配置和资金支持也少得可怜。

从理论上来说，相对于广告公司，设计公司更容易找到自己独特的"声纹"。设计公司每天的事务就可以做到这一点，比如组织、编辑和挑选有用信息，把抽象的概念变为具体的目标。而广告公司，从其本质和功能来看，更专注于创造、信息添加和与客户达成妥协。广告公司通常会先想出一个点子，然后加以充实扩展，比如操作方法、实施细

则、媒体参与和客户修改。大卫·奥格威（David Ogilvy）的话很有道理，他说："大多数广告人只注重那些浮光掠影、华而不实的东西。"我本人也有类似的经历，有一张汽车保险杠上的贴纸上写过这样的话——设计师钻研得更深。

毫无疑问，Wieden公司已经有了自己的品牌声音，Crispin公司也是，还有诸如Kessels Kramer[①]、Taxi[①]、Mother[②]和Jung von Matt[③]这样的公司。不过这些都不能代表整个行业的状况。从某种程度上来说，Ogilvy和Chiat这两家公司各自的品牌声音也很响亮，不过由于公司的规模太庞大，业务遍及全球，每个分公司的"声音"不可避免有些微小的差异。Chiat是最早致力于品牌打造的广告公司之一。Mother公司在数年后也让广告界大为震惊，不只是因为帮客户成功完成广告策划，而是因为公司的品牌定位战略。

关于如何着手找到公司独一无二的品牌声音，我有几个小小的建议。

第一，把公司的骨干分子拉到一边（也算你一个，能静下心来仔细读这本书的人能差到哪儿去？），问问大家，哪一种艺术形式最能带给他们心灵的震撼。这里的"艺术"可以是绘画、雕塑、文学或者音乐。通常情况下，大部分人很难抉择，你可以告诉他们不一定是某种特定的艺术形式，挑出一件艺

[①] Kessels Kramer与Taxi：两者皆为英国的设计公司。

[②] Mother：美国纽约的一家设计公司。

[③] Jung von Matt：1991年，由Holger Jung和Jean-Remy在德国汉堡成立。现为德国第二大自主经营的本土广告公司。

④
达明·赫斯特（Damien Hirst）：英国前卫艺术家，新一代英国艺术家的主要代表人物之一。他主导了20世纪90年代的英国艺术发展并享有很高的国际声誉。1995年获得英国当代艺术大奖特纳奖。赫斯特对于生物有机体的有限性十分感兴趣。他把动物的尸体浸泡在甲醛溶液里的系列作品 *Natural History* "自然历史"有着极高的知名度。他的标志性作品是《生者对死者无动于衷》（ *The Physical Impossibility of Death in the Mind of Someone Living*)，一条用甲醛保存在玻璃柜里面的18英尺长的虎鲨。这件作品在2004年进行销售，其价格之高让赫斯特在作品价格最高的在世艺术家中排名第二。

⑤
雷切尔·怀特里德（Rachel Whiteread）：英国艺术家，于1993年获得特纳奖，1997年获得威尼斯双年展金奖。

术作品也可以。然后问他们，这件作品如何/为什么打动他们。过去的几个星期，我一直问别人这个问题，他们的回答引人入胜。我很想知道艺术对他们施加的影响，是一首歌还是一本书唤起了他们内心的共鸣。我要他们完成下面这个句子：

"这件艺术作品要传达的意思是_____
_____。"

对我影响最大的一件艺术作品，是毕加索的《亚威农的姑娘》（ *Les Demoselles d'Avigonon*)。我喜欢它，并不只是因为它是过去几百年艺术史中革命性的画作，开启了立体主义的先河（初次欣赏这幅画时，我根本不知道什么是立体主义）。它震撼了我的内心世界，让我难以摆脱画面中表现出的美轮美奂和黯然神伤。这件作品要传达的意思是，人们应该追忆过去的悲惨遭遇，同时直面"生命中可怕的丰盈"（life's terrible richness）。另一件打动我的作品是艺术家克里斯·哈金斯（Kris Hargis）的拼贴自画像，我买了一幅天天欣赏。画面有很强的冲击力，传达出生命的脆弱和无尽的忧伤，艺术家的形象看起来像一个虚弱无力的艾滋病患者，但是总体效果美极了。我有时在想，为什么这么喜欢达明·赫斯特（Damien Hirst）④的作品和雷切尔·怀特里德（Rachel Whiteread）⑤的雕塑，模糊的字样慢慢变得清晰，仿佛就铭刻在我的灵魂深处：**眼界要超越平凡。不要为艰难困苦所**

惧。寻找美丽、快乐和生命的意义。

我在读艾茵·兰德（Ayn Rand）[6]的《浪漫的宣言》（*The Romantic Manifesto*），她和保罗·兰德（Paul Rand）非亲非故，尽管她跟保罗·兰德同姓。她认为："人之所以对艺术渴望，在于他的对世界的认知是概念性的，也就是说，他通过对抽象的理解来掌握知识，同时需要某种力量将这个广阔的抽象世界变成可以感知的意识。"

她认为，艺术把我们集合起来的抽象概念具体化，将其中一两条概念浓缩进一件艺术作品中，深刻揭示艺术家本人和社会大众的感受。比如说吉姆·里斯沃（Jim Riswold）[7]，他秉承了达达主义的传统，同时另辟蹊径，批判了这种艺术创作手法对艺术家的暴力操控与横加干涉，并最终形成了鲜明的艺术风格。面对恶意中伤和病痛缠身，他淡然置之，在嬉笑怒骂间将其化解于无形之中。

所以说，如果你焦头烂额，想在公司的例会上让大家各抒己见，不妨抛出刚刚我提出的问题，看有什么收获。或许你可以得到些线索，对公司的了解更深刻。

[6] 艾茵·兰德（Ayn Rand）：俄裔美国哲学家、小说家。她的哲学理论和小说开创了客观主义哲学运动，其代表作有《阿特拉斯摆脱重负》《源头》等。

[7] 吉姆·里斯沃（Jim Riswold）：作为NIKE卓越的文案策划和创意总监，Riswold因参与创作了超现实广告模式而被载入史册。著名作家大卫·哈伯斯塔姆（David Halberstam，曾获普利策奖）称赞是Riswold把迈克尔·乔丹（Michale Jordan）变成了全球偶像。《新闻周刊》评价他是对美国文化产生影响的百位名人之一。

Voice Versus Style

3.0 min.

你觉得自己从事的工作很特别，他人无法取代吗？
有这样的想法很不错。

伟大的作家都有自己独特的声音，没有人会批评
他们，说他们写的每一本书，除了些微小的变化
和润色，风格特色都差不多。我从来没听人抱怨
过"陀思妥耶夫斯基在《罪与罚》（*Crime and
Punishment*）中的声音和《卡拉马佐夫兄弟》
（*The Brother Karamazov*）一样"，或者"海
明威的作品中只有一种音调。"一种声音，可以变
幻出很多故事。

我觉得设计师（和艺术家）也有自己的声音。这里
的声音并不等同于"风格"或"艺术表现"。达
明·赫斯特的声音就与众不同，很容易辨识，然而
他的风格和艺术表现，在装置艺术、素描、雕塑和
绘画等形式中都有差别。

亨特·汤普森（Hunter S. Thompson）[1] 为了学
习写作，在打字机上把F.司各特·菲茨杰拉德的
《了不起的盖茨比》（*The Great Gatsby*）全文
从头到尾打了一遍，为的是体会作家写出这些文字
时内心的感受。我猜想，有些优秀的设计师也曾经

[1] 亨特·汤普森（Hunter S. Thompson）：被誉为美国20世纪最传奇作家兼记者之一、开创了"荒诞新闻"写作风格，是20世纪60年代反正统文化的代表人物。

自觉或不自觉地模仿过其他设计师的声音，想体验创作时的感受，直到最后他们找到自己的声音。

哪怕是像我这样的离经叛道者，也是费了很大的功夫才把"声音"和"艺术表现"区分开来。我们可以问问自己，是不是把声音/风格/艺术表现看成一个格式塔结构，其中声音是最重要的部分？这样看来，声音代表的是内容。

如果构思是第一位的，那艺术表现便是第二位的。设计师利用手里的工具来表现艺术构思，为品牌服务。除非有朝一日，软件和机器人能完成设计工作，否则只有人——那些具备了艺术思想、进取精神、人生阅历、狭隘偏见、强烈个性、独特品味的艺术家们，才是创作的主体。记住一句老话吧，把猴子关进装满打字机的房间，它们就可以写出伟大的美国小说吗？这样说吧，我看了很多年的《纽约时报》畅销书榜，迄今为止还没有一本书是出自猴子之手。

公司客户付钱给设计公司，主要是为了在市场上有良好的"收益"，或者更现实一点，是为了让设计公司创造出作品，作品的成功在于其巨大的市场影响力。

我要说的是，这才是设计公司的声音。业务范围更广的话，也许会有数种声音交相辉映。

还是给大家讲讲打气的话：如果你不能百分之百明确自己的声音是什么，我建议你回顾并仔细研究自己完成的几件佳作，从里面寻找蛛丝马迹。看了之后，把作品中蕴含的特质写下来。"精妙"、"机智"、"有趣"、"唤起共鸣"、"肃然起敬"、"讽刺"、"简洁"，随便哪种都可以。要是觉得自己的评价不客观，就请别人代劳。（或者寄给我，我会告诉你看到了什么。）

更多情况下，你已经有了自己的声音。我经常会听到一些冷嘲热讽，说有些设计师的作品在风格面貌上没有突破，这些批评往往来自其他设计师。然而，我认为，你没有必要因为有了独特的声音而心存愧疚。这才是把你和"机械式"设计区分开来的原因，让你不会跟房间里的猴子们为伍。

Designers Don't Read

Design Is Drumming

奏出设计的美妙鼓点

2.0 min.

当我还是小孩的时候，家里逼着我学钢琴和吉他。五岁那年，多了一门学习打鼓的课，我顿时被吸引住了。一想到可以肆无忌惮地敲着鼓发泄心中的不快，我就感觉恍若梦中。而且圣诞节就要到了，一套蓝光闪闪的小鼓就摆在圣诞树下。

我的兴趣被空前地激发了，敲鼓的技艺日益娴熟。摇滚、爵士、布鲁斯，甚至古典乐，我都能演奏。

童年时代最幸福的时候，就是去迪斯尼乐园，坐在前排看巴迪·里奇（Buddy Rich）（"世界上最伟大的鼓手"）的演奏会。他灵巧的左手击鼓的速度让我望尘莫及。

我要说的前提是：在谈到设计公司跟客户的关系时，**设计师就是鼓手**。

首先，设计公司对品牌的打造至关重要。品牌需要设计公司强有力的技术支持，成功的品牌是对客户创意输出的归纳整合，就好像鼓手击打出的鼓点节奏，把乐队中的其他乐器串成一个整体。如果鼓手或者设计师不能胜任，整个乐队或者品牌也就分崩离析了。

我最崇拜的乐手之一是"感恩而死乐队"（The Grateful Dead）的米奇·哈特（Mickey Hart）。他说，在小时候，觉得当个鼓手比"做美国总统还要威风"。要坚信设计公司的重要性，这绝不是傲慢无礼，因为这样你才可以为客户提供更好的服务。鼓手的作用是引导其他乐手的演奏；你是乐队的核心，带领乐手们奏出和谐的乐曲；你必须能力超强、充满自信。自信心让鼓手的技艺更上一层楼，在其他乐手（或者客户）发挥欠佳时起到弥补的作用。

很显然，庞大的乐队中只有一名鼓手。除非你和里奇一样优秀，要克服面临的技术困难并非易事。但是你决不能低估自己在乐队中的领导作用，要脚踏实地、目标明确、坚定信心，这样，你的乐队，或者你的品牌，才可能成功。

米奇·哈特说，"我们的社会文化中充满了韵律感"。我的理解是，设计在社会文化中的作用已经今非昔比。

Addendum To "Design Is Drumming"

0.5 min.

除了让乐队保持良好的节奏和韵律，当鼓手还有个好处——可以随时充当过门或者担任独奏。

设计师们，请担当起鼓手的责任吧！

Designers Don't Read

The Power of
the Poster

2.0 min.

还记得一部叫《摇滚校园》（*School of Rock*）的电影吗？杰克·布莱克（Jack Black）扮演的杜威·芬（Dewey Finn）在一个学风严谨的私立学校担任代课老师，把自己教的班变成了摇滚乐队。他跟这些四年级大的孩子一同分享对世界的看法：

"一场伟大的摇滚乐表演可以改变世界。"

直觉告诉我们，这话说得没错。

还有一个说法，相信大家没有异议，一张伟大的海报也可以改变世界。海报内容表现出或多或少的艺术构思、类型和影像，然后放置在特定的公共区域，即使在数字化生活日新月异的今天，其影响力仍旧巨大。我觉得海报这种形式，就是顺应今天的社会发展而生的。人们的注意力被各种传播手段分解得支离破碎，成了大众传媒的奴隶。

令人感慨的是，海报作为一种媒介由来已久，其雏形可以追溯到法国西南部史前洞穴里绘制的原始壁画。

要想领教海报的持久威力，我们不妨从政治史谈起。1653年，法国国王鉴于海报会煽动普通民

众的不满情绪，颁布法令严禁印制和在公共场所张贴海报，违者处以死刑。想象一下这恐怖的情景吧。人们相信，是"萨奇广告"（Saatchi & Saatchi）①为保守党制作的"工党没有效用"海报（Labor Isn't Working），不费吹灰之力就击碎了詹姆斯·卡拉汉（James Callaghan）②在1978竞选英国首相的梦想，而对玛格丽特·撒切尔夫人来说，是"海报赢得了大选"。

我不知道保罗·兰德在IBM公司的客户们，会不会等到他们的"eye-bee-m"海报在线拍出4 500美元那一天。仅仅就是张海报，上面除了公司的标志，几乎什么都没有。（想想会有人心甘情愿付上好几千美元，把你的公司标志贴在家里的墙上，是多么快意的一件事啊！）

要是还有设计师觉得海报是过去时代的老古董，那就由他去吧。这说明更多的机会留给了我们。我不得不强调是"我们"，因为不少优秀的设计师都明白这个道理，要是有机会创作一张伟大的海报，我愿意分文不取。谁不愿意抓住机遇、改变世界？

①
Saatchi&Saatchi：全球第四大广告传播集团阳狮的子公司，于1970年，由萨奇兄弟与提姆·贝尔（Tim Bell）共同创立，总部设在英国伦敦。其与中国长城航空航天工业局的合资公司盛世长城是中国内地最大的广告公司。

②
詹姆斯·卡拉汉（James Callaghan）：英国政治家，1931年，加入工党，1976年4月至1979年5月间担任英国首相，1979年5月在大选中因经济及失业问题而输给了玛格丽特·希尔达·撒切尔领导的保守党。

Planners, Account People, and Project Managers

4.0 min.

首先，我要承认自己很重视客户规划，对其重要性深信不疑。我很幸运能够和一些优秀的规划师们共事。同时我也发现，并不是每个名片上写着"客户规划师"头衔的人都名副其实，有些根本没经过职业培训，也缺乏相应的素养，这样的人能助公司一臂之力完成伟大的作品吗？有一次，一位优秀的规划师问我："你是要我带着你一路向前，还是把一切准备停当就好？"见鬼！我不知道自己原来还可以自由选择。他的提问让我改变了对客户研究的固有看法，也加深了我对他的信任。

优秀的规划师是客户利益的维护者，和制造者（我们）通力合作，确保客户得到优秀的产品。他们的注意力集中在客户身上（客户的需求、梦想、好恶），同时力求让我们设计的产品（广告、标志、包装等）满足客户的要求。

优秀的规划师很明确自己的职责范围，敬重他们的团队伙伴，因为他们工作的地方，往往人才济济。他们引领整个团队前进，准备工作有条不紊。他们为团队带来灵感。一个有趣的现象是：越是出色的规划师，越能促进创意流程的顺利完成和创意团队的高效工作。他们从不咄咄逼人，只是在需要的时

候介入，向撰稿人、设计师和艺术总监们"施以援手"。

有一位规划师的话最让我惊讶，"我们竭尽所能，为整个团队做好战略性安排，不过要是他们的突发奇想偏离了原来的初衷，我们就改变战略去适应这个新点子。"我觉得，这样的话应该出自世上最令人尊敬的战略家之口。我想告诉设计师们，一定要让与你们共事的战略规划师明确他们的职责所在，和其他天才的设计师们互敬互谅。盛气凌人、横加干涉的规划师不但不能与设计师建立起信任的关系，也让伟大作品的梦想变成了泡影。

客户经理：优秀的客户经理人数很少，我用一只手就可以数出来（或者还用不了五个指头）。我相信这种人才并不缺乏，只是没有让我遇上而已。跟我工作过的最棒的一位（暂且称呼他为"迈克"），他的优秀品质包括：不凡的艺术品位、聪明、心胸开阔、胆识过人、有幽默感、情感丰富（我们给他取了个外号叫"牧师"）。他注重细节（这非常关键，因为对细节的把握可以让人自信，跟客户建立起信任的关系）。虽然事事都需要他操心，但是我从来没见过他冲着哪个人大喊大叫，最多就是脸涨得通红。他的伟大之处在于：有一颗艺术家的心灵。读大学时，他曾经设想当个作家或者艺术总监，最后却决心当个优秀的客户经理。这是个明智的决定：跟随内心的召唤，作出无愧的选择。那种

驱使他走上创意事业道路的萌动，一定根植于他的灵魂深处，在人生的青葱岁月里忽明忽暗，静静等待着，直到可以创造伟大作品的机会来到面前。他再也没有考虑成为一个作家、艺术总监或者设计师。跟规划师一样，迈克也明白自己和团队里其他人各自的价值所在。他知道规划的作用，更重要的是，他深知一件伟大创意作品的非凡价值。我很清楚当你们看到这段文字的时候，心里在想些什么：我怎样才能弄到这个家伙？嗯，他现在开了个事务所，里面应该有不少叫"迈克"的家伙。

我觉得优秀的客户经理就是个优秀的规划者，他很清楚我们这个行业是靠产品，而不是服务来推动的。天才的客户经理从来不会让客户看出里面的端倪。只要让客户感觉到，每个关注、每次风险、每项意外、每回期限、每笔资金都被安排得极其仔细，所有可能的状况都考虑到了，等到那个时候，我们给他们献上的狗屁创意解决方案，就像脸上的鼻子那样无可挑剔。我知道还有些客户经理也不错，可惜限于他们的工作环境，才能并没有充分发挥出来。

项目经理：我爱这些家伙，喜爱之情不亚于客户规划师。事实上，基于跟设计公司项目经理们的合作经历，我投票赞成把客户经理们统统踢开，让客户规划师和项目经理联手出击。（噢，当然还少不了超酷的设计师和广告撰稿人。）

Designers Don't Read

Planning and Design

8.0 min.

我首先提个问题：

究竟什么是"平面设计（graphic design）"？
或者什么是"传达设计"（communications design）？（我个人倾向于后一种说法，尽管接下来我会针对设计实务提出一个全新的说法，不过我们还是先重温一下。）

设计主要是基于美学的考虑，让东西变得更漂亮吗？
设计主要和风格有关吗？
设计和品位有关？还是和版面、色彩、实体有关？
设计是为了"创造力"，还是为了"挑战极限"？
设计是为了显示技巧吗？

也许对于设计来说，最好的解释是"用创意来解决问题"（creative problem solving）。不过，这不就是我们在谈到任何一种实用艺术时常用的说法吗？面对客户、预算和其他的局限，将实际问题创造性地解决掉。建筑师、室内设计师、时装设计师、工业设计师、插图作者、摄影师或者商业电影制作人，不都是在运用创造力解决问题吗？

可能出现的情况是，在我们刚才提到的平面设计领域里，涉及更多的是对信息的编辑、分类和整理。

但事实如果真的是如此简单，为什么我看见越来越多的客户和设计公司花钱请人担当"信息建筑师"（Information architects），帮助他们进行品牌创建和网站维护？要不是为了编辑和整理信息，那些家伙干吗花费大把的金钱？

设计师仅仅是个装潢师，负责把撰稿人的构思和语言变得更吸人、更有说服力吗？（不管那位"撰稿人"是真正才华横溢、写作技巧高超的文案高手，还是草草完成"文案"的客户或者客户管理之流的家伙。）

我说过，相对于"平面设计"，我更青睐"传达设计"这样的说法，原因不言自明。设计师们读到这里，观点应该同我不谋而合。但是我会提个建议给设计公司，因为他们觉得自己比装潢师或插图作者更有本事，他们就是摇滚巨星。

我觉得，设计师的伟大之处，绝不仅仅在于他们可以解决视觉传达的问题，解决市场推广的问题。他们可以处理商业领域中的争端，也能应对现实世界里存在的纷扰。原因只有一个：伟大的设计师善于创建有逻辑性的体系。真的，想必你参与过为公司设计庞大的品牌识别系统吧。面对纷繁芜杂的事务，你需要敏锐的头脑来处理海量的数据，考虑不利因素，协调各自为政的项目参与者之间的关系。混乱的状况让资深的经济学家都望而生畏，而这些还只是为找到解决问题的方法作准备。

我把设计定义为"美妙的逻辑"（beautiful logic）。不过，如果设计公司觉得有必要让自己区别于室内设计师或工业设计师的话，我可以推荐"品牌体系设计师"这个更准确的说法。你的任务是设计品牌体系、品牌逻辑。在设计实践中需要对公司的DNA，或者说公司的本质进行全面彻底的考察，比如公司主要业务项目参与者的运行状况、在市场的占有率和行业内部的排名，以及公司品牌的声音、面貌和公众印象。任何可以反映公司或者组织核心理念的外在表现都要考虑在内。

这样一来，很难说设计师的工作在某种程度上不会对公司的外部形象施加影响。也就是说，品牌体系设计师要关注的不单单是公司形象的一两个组成部分（比如色彩和版式），公司运作情况和对外视觉传达的每一个细节，都需要着眼于全局进行研究：公司对待员工、供应商、社区活动和消费者的态度如何？公司跟他们怎么展开有效的沟通？这需要设计师采用系统性的方法，进行认真的调查研究，对相关数据仔细分析，在此基础上建立起有逻辑性的、方法得当的、有实际效用的品牌体系，并在实践中加以运用。不出意外的话，公司品牌的每个细节部分，都会吸引人们的注意力。它跟"平面造型"无关，它传达的意思更丰富、更深邃，它描绘的是整个体系。

从理论上来说，手握大权的高管们是公司的所有者。不过，拥有一家公司和能不能胜任工作完

全是两码事。即使是像史蒂夫·乔布斯（Steve Jobs）这样的优秀领导者，也要求助于乔纳森·艾维（Jonathan Ive）[1]和TBWA\Chiat\Day 以及Landor[2]这样的设计公司（还有他曾经创办的NeXT[3]公司，也曾求助过最棒的品牌体系设计师保罗·兰德），帮助其创建品牌形象，用专业的眼光审视品牌并加以修改，最终建立起成熟的品牌体系。

说到这里，对那些聪明的、有战略眼光的、雄心勃勃的"平面设计师"们，我的忠告是：别再把自己看成个"平面"设计师。你们聪明、有战略眼光、雄心勃勃，你要设计的东西不限于"平面造型"。你也不单单是"用创意解决问题的人"，尽管毫无疑问那是你的工作职责之一。其他人也可以做到这一点，比如那些建筑设计、室内设计、时装设计和工业设计的同行们，还有商业摄影师、插图作者和电影制作人。见鬼！就连撰稿人，有时都不得不靠一点创意来解决问题。

要考虑得更周全、更深入。拒绝被看作装潢师或者美工——他们的工作是拿到别人的构思，让这些构思看起来不差劲而已。

你是一位设计师，你拥有的是设计公司，每时每刻提醒自己。

有些设计公司正在取得巨大的成功、事业蒸蒸日

上，而有些却举步维艰、每况愈下，区别就在于是否对自己的职责有清楚的认识。位于佛蒙特州的JDK公司，在纽约和波特兰都有办事处，堪称品牌体系设计的杰出代表。该公司称它们的工作方式为"活品牌"（Living Brand），这个说法我原来常常使用，因为听起来像个独创的狗屁东西，糊弄人绝对没问题。很多广告公司和品牌公司纷纷效仿，以为这样就可以让自己变得与众不同。在保险公司，业绩不佳、惶惶不安的市场经理们为了弄到一张保单，也常常采用这种伎俩："为这些家伙设计的险种都是量身定做的……！"不过当我对JDK公司有了更多的了解，我认识到，他们**的确**与众不同，"活品牌"这样的描述恰如其分。JDK眼中的公司、组织或者音乐会品牌打造，就像艾茵·兰德在作品中塑造的"理想化"建筑师霍华德·洛克（Howard Roark）（艾茵·兰德小说《源泉》中的人物）对建筑的理解：

"建筑物就像人一样，是有血有肉的整体。"

公司的品牌就像活生生的人。在他们的一生中，也许会遇上一两个专家为他们排忧解难、指点迷津，但更需要具备专业眼光的人关注他们的健康，像尽职尽责的医生，关注病人的身心健康状况。

JDK公司的经营理念体现在第一个成功的案例中：Burton Snowboards[④]品牌体系的打造。公司设计的方案涵盖了该品牌每个方面的特性，最终大获

④
Burton Snowboards：
全球市场占有率最高的单板滑雪品牌，它的创始人是Jake Burton Carpenter。旗下还拥有R.E.D（护具）、ANON（雪镜）、GRAVIS（滑板鞋）、ANALOG（服装）等，并持有一系列相关单板滑雪的产品的品牌。

成功。面对后来的每一个客户，JDK公司始终保持开阔的眼界和精雕细琢的工作态度。有时候，连我自己都觉得不可思议，如此牢不可破的合作关系如何能够建立起来？（客户就像病人一样，它们会相信专家的建议，而对全科医生的话相当反感）但不管我怎么想，JDK创造的奇迹仍在继续，公司和客户都从中受益匪浅。

上述提到的内容，引出我要说的话题：客户规划或定性研究和设计。

我习惯于从研究中发现问题，乐于分享客户新鲜的见解。作为一个广告人，我渴望和欣赏的是专注的工作态度、高超的创作技艺、富有启发的见解和勇往直前的精神。

作为一个广告人，而不是设计师。

过去几年里，我曾经和一些设计公司和机构合作过，观察到一个有趣的现象：他们正尝试让战略分析师和客户规划师加入到创意流程中来。这种做法不同寻常。杰伊・查特（Jay Chiat）[5]在20世纪80年代初从英国引入的方法让美国广告业在接下来的岁月里创造了诸多奇迹。但这种做法对把设计摆在第一位的设计公司来说，都没有收到这样好的效果，至少现在它还没在设计公司中发挥作用，创造奇迹。

[5]
杰伊・查特（Jay Chiat）：Chiat\Day 广告公司创始人之一。

我倒不是说这个办法过时了。它适用于广告公司，却不一定适用于设计公司，原因很简单：要成为**优秀的**品牌体系设计师，成功因素之一，就是跟客户规划师、战略分析师们一起应对创意流程中出现的问题。如果战略分析师把一切都代劳了，设计师就如同被放逐的局外人，只能专注于既定战略计划的具体实施。换句话说，设计师变成了装潢师。在我看来，这会把任何一个优秀设计师，用最快的方法，贬低得一文不值。

请不要误解我的意思：我只是希望在房间里参加讨论的智慧头脑越多越好。我相信，不管是如雷贯耳的大品牌，还是默默耕耘的小品牌，定性研究（战略分析与客户规划）都是至关重要的。

我认为，任何以设计为本的公司，如果希望摆脱沦为"装潢师"的命运，成长为眼界开阔的品牌体系设计师或客户信任的咨询师，就必须踏踏实实地把创意流程放在最重要的位置。

要鼓励团结协作、明确职责分工，简言之，要彼此调整适应。新的体系将会在这些公司建立起来，而设计师应该是构建和发展这些体系的最大功臣。毕竟，这是他们擅长的老本行：创建有逻辑性的体系。

⑥ Cahan & Associates：美国旧金山的一家广告公司，由比尔·卡汉（Bill Cahan）创立。

多年以来，在Cahan & Associates⑥公司事业辉煌的时候，也很少雇用战略分析师，或者广告撰稿人。公司建立了极富特色的经营模式：相比其他任

何公司，依靠"更努力的工作来了解客户和客户的需求"。这种模式逐渐培养出一类风格独特的设计师，让最聪慧的、最富有逻辑美感的作品应运而生（尤其是公司的年报[7]）。

战略分析师或客户规划师可以成为设计师最好的朋友，他们会传达客户富有深意的见解和看法，帮助设计师理解和分析客户的文化背景，尤其是客户的身后往往还站着利益攸关的合作伙伴，每个人的观点都有差异的时候。规划师甚至可以帮助设计师找到完美的、合理的解决方案，充当设计师的决策咨询班子，定期对实际效果进行检验。规划师可以说服客户采纳设计师提出的方案，协助客户完成品牌战略的实施，或者处理更有挑战性的工作。这些就是为什么我说规划师可以成为设计师好朋友的原因。

所有这些都涉及创建有逻辑性的体系，或者说全新的、改进过的创意流程。不过设计师必须是强有力的推动者，否则，我很担心这些意气风发、勇于冒险的设计公司最终会变成碌碌无为的美工，或者更糟糕一点，沦落成广告公司。

[7] 年报：企业年报设计，年报现已成为造纸业、商业、印刷业的生命线，更是许多设计公司的生计来源。有资料显示，国外许多企业年度报告的印数少则几千册，多至几十万册，著名大公司的年度报告印数更是超百万册。可以说，年度报告已形成一个价值巨大的产业。年度报告已经成为企业整体营销成果的一部分，对于影响受众、展示企业形象、识别企业品牌，有着十分重要的意义。年度报告是经济发展活动中必然的产物，它存在的目的就是向大众公示经营状况、展示经营业绩。随着全球经济一体化步伐的加快以及国内蓬勃发展的经济形势，企业间竞争日趋激烈，许多企业也越来越重视形象的包装，而年度报告设计的成功与否对展示企业的整体形象尤显举足轻重，这给国内的设计行业提供了良好机会的同时无疑也带来了挑战。

More of You and Less of Them Is Best for Them

让设计师的声音更响亮

3.0 min.

在我的眼中，"实用艺术"这个术语和数学大有关系，因为"实用"和"艺术"这两个词代表了不同的概念，凑在一起就形成矛盾的组合。尽管我们平时所说的"纯艺术"（fine art），在某种程度上也具备实用性，比如收藏家和博物馆会购买艺术作品，观众花钱去欣赏，成为所谓的"目标受众"（target audience）。再比如像达明·赫斯特这样的"强势品牌"（premium brand name）艺术家，他可以把钻石镶嵌在头盖骨上，羞羞答答地索价两亿美金，在无形中强化自己的"品牌资产"（brand equity）和"艺术市场"（the art market）价值。

我还可以在建筑领域举出同样的例子：难道你敢说安东尼奥·高迪（Antoni Gaudi）、弗兰克·劳埃德·赖特（Frank Lloyd Wright）①和雷姆·库哈斯不是优秀的艺术家，在艺术史中不能与毕加索、安迪·沃霍尔和赫斯特一起占有一席之地吗？纽约现代艺术博物馆（MoMA）的永久收藏中有建筑草图和模型，但是你能说它不是顶尖的艺术博物馆吗？在提出这些问题之后，我要告诉你们，建筑艺术是实用艺术的典型代表，和客户要求、现场研讨、工程造价和交付期限息息相关。

①
弗兰克·劳埃德·赖特（Frank Lloyd Wright）：美国建筑设计大师，其代表作有草原房屋（Prairie Houses）、东京帝国饭店、流水别墅（Falling water）等。

就像平面设计一样。

这就过渡到我们要聊的话题。总的来说，我们区分纯艺术和实用艺术的方法很简单，纯艺术主要体现艺术家本人的灵感和想象，而实用艺术，则是将艺术家的灵感和想象服务于支付了金钱的客户。两种说法都没有提到"艺术市场"。让我们利用这个区分方法，先来研究一下我们经手的每个项目中所包含的有趣的数学组合，因为不管我们有没有意识到，它都影响了你我对每个项目的看法，同时影响了我们的工作和客户的意见。

饼子可以帮上忙，不是用来吃的饼，而是让你一目了然的饼状图。如果完整的饼子代表100%的信息交流，客户的声音应该占多少比例，创作者的声音（或者创作者们的声音，如果设计师和撰稿人并肩战斗的话）应该占多少？我知道有些耽于思考的设计师会脱口而出，"客户占100%，创作者0%"。我只想对他们说："没问题，随便你们。"很多会小心翼翼地说："各占一半吧。"我在过去一周问了很多人，回答各不相同，但是有不少给出的理想答案是"客户25%，创作者75%。"此刻，我正和一些优秀的设计师们工作，致力于某个品牌的推广。客户给出的要求让人云里雾里，品牌特色也没有，连平面造型标志手册都没有。我们的任务就是白手起家，把缺的东西都创造出来。所以，在类似的品牌草创阶段，比例也许是

"客户10%，创作者90%"。没办法，情况就是这样，这种安排对我们和客户都有好处。（还有，针对这一类项目，全新的品牌打造往往会收到立竿见影的效果，而不像对已有品牌进行微小的调整，收效往往令人不满意，比如看起来一脸严肃的可口可乐。）

我不知道"合适的"比例关系是多少，或者这个比例可以适用于所有客户和项目，但是我坚信：在这个悲惨的世界里，到处都充斥着废物，而且是些看起来头脑简单、笨手笨脚的废物，日复一日，这些废物汇聚成为巨大的废物海洋。只要我们可以最大限度地发出自己的声音，同时获取来自客户的必要声音，他们传递的信息才会发挥最大的效用，赚到更多的金钱。也只有这样，他们才会赋予我们更多的自由来不懈研究、频繁实验，最终完成我们的神圣使命：让我们的艺术更实用。

Designers Versus Advertising Art Directors

4.0 min.

有个想法已经困扰了我好长时间，确切地说，是两个想法。

1.为什么保罗·兰德的作品时至今日仍然有生命力，仍能唤起我们的共鸣？

2.为什么我喜欢跟平面设计师，而不愿意跟广告艺术总监合作？

我想也许答案是同一个。

说起来有些讽刺，好多年了，一直有广告公司的人在耳边说设计师的坏话，说他们"缺乏艺术概念"，或者批评设计师所理解的"概念"就是字体和色彩。我遇见过很多"设计师"，他们留给我的印象更加深了我的误解。所以当我通知广告界的同仁们，以后我只和优秀的设计师（而不是艺术总监）合作时，他们的反应是迷惑不解，然后报以同情的目光，好像我把自己逼到了绝路上。我看到他们的眼中闪烁出的不屑："字体和色彩。"

以下是真实情况：我喜欢跟优秀的设计师们一起工作，而不愿意和那些自诩为"优秀"的广告艺术总

监们共事，原因在于，相对于得奖无数的艺术总监们，设计师在解决问题时的方法更能贯彻客户的意图、有策略和条理、不乏智慧和对总体的考虑。有些设计师甚至让优秀的艺术总监们相形见绌。我曾经说过，这个世界上真正的艺术总监已经不多了，不少人只是把别人的广告创意据为己有、修修补补，能起到监督指导作用的已经没有了。

最近，我有幸和一位设计师搭档，为一家大型医药公司做项目。医药公司下属的广告公司找到我们，他们已经有了些构思和想法，希望可以听听我们的意见。这位设计师采用了和艺术总监不同的方法，我很惊讶，她和她带领的设计师团队对任务和面临的问题研究得如此透彻和深入。激烈的争论、研讨、更多的研究、数不清的问题、集体例会、夜班，目的只有一个，让我们专注于亟待解决的问题。最后的结果棒极了，逻辑上绝无瑕疵，是一个完美的实施方案。当我们回顾广告公司完成的工作时，简直惨不忍睹。广告公司花了整整一年时间，而我们只用了几个星期。

所以，你还会问我为什么觉得保罗·兰德的作品仍有价值，为什么只和优秀的设计师一起合作吗？认真读一读大师本人说的话吧：

"我的兴趣是重新提出那些艺术构思的有效性，总的说来，这些构思从波利克里托斯（Polyclitus）

以来就引导艺术家们进行创造。我相信，只有运用这些历经时间考验的艺术原则，你才可以开始追求自己作品中的艺术价值。我不厌其烦地强调艺术构思和原则的关联性，尤其针对今天在朋克和涂鸦文化中长大的人们。"

① 大卫·卡尔森（David Carson）：美国最著名也是最有争议的平面设计师。其著作《印刷时代的终结》是最畅销的平面设计类书籍，在全球售出超过300 000册，并被翻译成6种语言。"他改变了平面设计的公众形象"（《新闻周刊》）。但他的作品也引来传统视觉设计者强烈的批评，他们控诉Carson对于设计标准全然无知，并说他毫无章法的创作会引导崇拜他的年轻人选择错误的创作方向，并有碍整个专业。

在某个角落，大卫·卡尔森（David Carson）①一定在偷偷抹眼泪。

仅仅从字面理解，保罗·兰德的话已经语重心长。但是如果你稍微再深入思考一下，在脑子里回顾波利克里托斯对艺术的论述，你就不难看出艺术总监和设计师的区别。格调媚俗的雕塑作品在今天随处可见，但是我们也可以看到很多艺术家，他们或多或少受到波利克里托斯的作品和学说的影响，一丝不苟、不辞辛劳地把人类的情感注入作品中，推动了雕塑艺术的变革。如果更深入地探讨下去，你会发现波利克里托斯关于"美丽"（the beautiful）和"完美"（the perfect）的看法是受到毕达哥拉斯（Pythagoras）的影响，后者相信，现实世界是由十组相对的概念构成的：

有限和无限 limited and unlimited
奇数和偶数 odd and even
一和多 one and plurality
右和左 right and left
男性和女性 male and female

静止和运动 rest and movement
直和弯 straight and curved
光明和黑暗 light and darkness
好和坏 good and bad
圆和方 square and oblong

兰德运用这种理智的、系统的方法来解决艺术创作中遇到的问题，同时结合了偶发的灵感、高超的技艺和巧妙的智慧。在我看来，每一位与我合作过的优秀设计师都具备这样的特质。他们的工作绝不仅仅是字体和色彩。有一次，我问一个设计师，为什么总使用Helvetica字体，他告诉我，几乎所有的时间他都在思考问题，完全没时间来"设计"字体。我猜他是在糊弄我（要知道，他在过去十年获奖无数），不过他说到了点子上：设计师不是装潢师，设计师是解决问题的人。设计师要靠脑子来解决问题，而不光是靠艺术品位。

Art Directors
Don't Anymore

世间已无艺术总监

5.0 min.

有人上周问我："奥斯汀,你对艺术总监持怎样
的批评态度?"我一下子就想起《源泉》(*The
Fountainhead*)里艾斯沃斯·图希(Ellsworth
Toohey)对霍华德·洛克的话:"你为什么不直
接告诉我你对我的看法。"洛克的回答是:"可是
我对你根本没有看法。"

自从我决定只跟平面设计师合作之后,艺术总监们已
经从我的脑子里消失了。我的工作和生活因此更加充
实和快乐。不过,我觉得还是要和你们分享我对这个
问题的答案。这也许能帮助你们驱散迷思、消除疑
虑,对你们所说的广告同行们有更清晰的认识。

广告艺术总监和平面设计师、杂志艺术总监不一
样,前者的工作主要涉及广告范畴,而广告更多是
在兜售产品或厂家的理念,而不是为了产品推广而
进行的全面、具体的沟通。当广告人说,"这都是
艺术构思的需要",他们真实的意思其实是,"这
都是销售产品的需要"。艺术总监在设计流程中一
点作用也没有,不管是创意产品的打造,还是产品
不同部分的润色,比如版面设计、摄影、插图、布
局和具体内容。这样看来,广告与其说是设计,倒
不如说是一种功利性的行为,因为在这个过程中,

方法与结果背道而驰。单排商业区方便了人们购物，但是很少能够满足我们对美的要求，更谈不上是有尊严的、充满智慧的体验。

因为广告业变得越来越功利性（除了少数电视广告，那是广告公司"特邀"电影导演全权负责完成的），艺术总监，以及传授艺术指导的学院，对"艺术"本身都蜻蜓点水、研究得不够深入，比方说摄影、插图、版式、布局、印刷、素材、设计理论和批评，等等。偶尔，广告公司会良心发现，邀请拿过奖的设计公司来"补充"些设计构思，不过多半是纸上谈兵。广告公司并不愿意全身心地投入到设计流程中，这会让他们捉襟见肘、漏洞百出。他们宁可随便找些零零碎碎的点子来应付，这种装裱匠一般的本事，无异于包裹着粪便的爱马仕围巾，看起来光鲜亮丽，本质还是一坨粪便。

设计师把拿到的每一个任务，都看成是需要用智慧、美感和全局性解决的问题。（客户的产品销售计划也是要慎重考虑的，但绝对不是问题的全部。）他们精通艺术、艺术史、现代平面设计的发展、现代主义、结构主义和其他各种各样的"主义"，他们擅长摄影、设计插图、版面布局、色彩搭配，熟悉摄影流派、摄影大师、插图大师，等等。但愿他们还学过一点电影拍摄。（基于不同的教育背景，有的设计师还真的学过。）

残酷的现实是：在创意总监的默许下，由广告艺术
总监和广告文字撰稿人负责的项目，往往只会专注
于一个"概念"——为广告客户充分渲染其产品的
好处或优点，对产品本身的特质几乎只字不提。在
美国这样的地方，功利性充斥每个角落，这样的做
法说得好听一点，是让消费者对产品的认识流于表
面，说得糟糕一些，是愚蠢的公司在误导消费者。

而由设计师和广告撰稿人强强联手，在创意总监或
设计总监的领导下，可以开发出一种深思熟虑的、
井井有条的沟通机制，一视同仁，认真听取各方意
见。最终的解决方案可以平息争端，形成一种和谐
的状态，细节上完美无瑕，宛如一件可以触碰的艺
术品，在抽象中充满了诗意。因为设计师们已经久
经沙场、历经考验，他们娴熟地运用"工程学"和
传播学的理论（比如符号学），精通每一种字体，
而且可以如数家珍告诉你它们在历史中的地位和作
用，人类的思想如何理解这些象征和概念。他们的
天才，也许让我们忽视其渊博的知识面，这些深藏
不露的利器在紧要关头，才会下意识地释放出来。
我敢保证，在美国，98.5%的艺术总监们都做不
到这一点。这个数字在英国和其他欧洲国家要小得
多，因为在那里，广告业和针对未来广告从业人员
的学校教育，其功利性都不强，并且他们还要系统
地学习艺术和设计方面的理论。为美国广告业培
养未来广告"天才"的学校包括佐治亚州亚特兰
大的广告设计学院（Portfolio Center）和创意圈

（Creative Circus），我在两处都执教过。学校的名字就暗示了所学课程的实用性：学校只是想让毕业生顺利找到工作，而不是希望把他们培养成伟大的设计师。

杰伊·查特（Jay Chiat）说过："艺术总监就值几毛钱。"他的说法让我很是震惊，尤其是他忠实的门徒和接班人李·克劳（Lee Clow）[①]，本身就是位艺术总监。不过静下心来想想，我领会了他的深意。他是一位严肃的艺术品收藏家，在法兰克·盖瑞（Frank Gehry）[②]默默无名的时候，就成了他的艺术创作赞助人。我觉得，他看过艺术总监们在他的广告公司里粗制滥造的表现，定能发现他公司做出来的东西与真正的艺术作品差距甚大。要知道她的公司一直以来都表现不错，设计出的东西也颇受好评。

综上所述，我相信在不久的将来，广告与设计会融合在一起，就像这个行业发展伊始，两者亲如一家的时候。不过我知道，广告公司一方肯定不会主动竖起改革的大旗，他们要放弃的东西太多、要学的也不少、积习难改。他们宁愿拍拍脑门，想出些点子来应急，也不愿意聚精会神地构建新的、有系统性的思考方式和工作方式。所以，我觉得只有设计公司才会拓展他们的眼界和视野，用宽广的胸襟来包容各种传播方式，包括广告业。有些设计公司已经这样做了。

[①] 李·克劳（Lee Clow）：TBWA\Chait\Day Worldwide全球首席创意官兼主席，苹果标志性宣传语"Think Different"就是他的杰作。

[②] 法兰克·盖瑞（Frank Gehry）：1989年普立兹克建筑奖得主，被称为后现代解构主义建筑大师，是当代传奇人物之一。他擅长打破对称美和现代艺术的界限、违反物理学定律的失衡造形、展现视觉冲突与连贯的几何弧度，运用奇特的建筑素材（航天飞机外舱的钛金属材质），营造出动感与美感兼具的公共空间。前卫而几近叛逆的建筑风格，法兰克·盖瑞（Frank Gehry）的建筑似乎会舞蹈，为他赢得"建筑界的编舞师"的封号。

The Death of Advertising: Unenlightened Self-Interest

5.5 min.

在讲"创造性破坏"那章，我会提到"坏"消息就是"中间"消息，或者说因沾沾自喜导致的无知。在这一章，我要告诉大家好消息和中间消息：中间消息是，广告业正陷于瘫痪的状态，强硬地抵制任何有益的变革。好消息是，这为我喜欢的设计公司们带来了发展良机，如果他们眼明手快的话。

几年前，我曾经说过，广告业正在衰亡。这里提到的广告业，并不能简单等同为品牌和消费者之间的对话，因为只要市场中存在品牌和消费者，他们之间的交流便会持续下去。我的意思是，参与这种对话的途径和方式正在发生巨大的变化，不思进取的广告业看来已经赶不上前进的步伐。我认为主要是两个原因：

1.从事广告业的人习惯于当个跟随者，而不是领导者。领导者会脱颖而出、引人注目，其余的人围着他，看他接下来会做什么，或者等着下一部电影短片、下一个流行文化风尚的出现再加以效仿。

2.要形成自己的特色，和其他广告公司区别开来，已经变得越来越困难。大多数公司变得思想偏狭、抱残守缺。

位于明尼阿波利斯的Fallon[①]公司在创业之初，便抱定了不择手段、来者不拒的发展策略：服务于小型的、容易讨其欢心的客户（发廊、饭馆、围巾店，等等），包揽所有的广告奖项，从小有名气慢慢发展为行业的龙头。这个策略大获成功，引得其他公司纷纷效仿。Chiat公司、Goody[①]公司相继成为业界的新宠。

紧随其后的是Crispin公司，争夺奖项俨然成了公司存在的理由，要争夺蛋糕，而不光是抹在上面装饰的糖霜。

英国资深设计人阿德里安·肯尼斯（Adrian Shaughnessy）[②]说："众所周知，在广告业，拿奖已经成了创意人士们最关注的事情，由于这个原因，客户常常抱怨广告公司忽视他们提出的要求，做出来的东西只是为了取悦坐在评委席上的评委们（他们中很多也是广告从业者）。"

也有一些客户默许了广告公司的做法，毕竟，谁不愿接受邀请，免费去戛纳或者迈阿密玩一次？谁不喜欢成为获奖广告的客户？不过说句实话，我不太确定评委偏爱的东西，就是消费者们在品牌—消费者对话中寻找的东西。

我相信，在某种层面，创意竞赛有助于提高广告和设计的技巧。我也不否认，有时候某个抓住评委注

[①] Fallon与Goody：两者都是美国的广告公司。

[②] 阿德里安·肯尼斯（Adrian Shaughnessy）：英国资深设计人，现为"This Is Real Art"视觉设计公司创意总监，曾创办英国知名设计公司"Intro"，并长期为 *Eye*、*Design Week* 和 *Creative Review* 等英国知名设计杂志撰写设计文章。其代表作为：《如何成为顶尖设计师》。

意力的创意，也可以满足消费者对商业广告的期望。但是有一种忧虑挥之不去，广告从业者们已经习惯于顾影自怜、自言自语，前景不容乐观。

有人可能会说，每个创意人士的职责，就是要了解业界最新的动向，比赛年刊和商业杂志正好可以派上用场。但是，创意其实存在于更广阔的范畴，比如纯艺术、建筑、时尚、音乐和工业设计，广告创意总监或许对去年的动态了如指掌，但是以上提到的诸多艺术形式才是创意人士灵感的源泉。

想要利用艺术技巧来完成创意的传播，专业实践是必不可少的。光去研究别人在做什么，永远无法为你带来技术上的革新，你必须尝试新东西、创造新的联系、从跨学科交流中汲取养料。

要是我有一天成为所有广告公司的全球创意总监（我承认，这个想法让我毛骨悚然），我会大刀阔斧推行一个前无古人的改革措施：暂停所有广告奖的颁发和广告出版物的印刷，包括美国《广告文案》（*Archive*）杂志和纽约权威广告行业杂志《广告周刊》（*Adweek*）。如果公司完成了一则很棒的电视或电台广告，我会鼓励其参加戛纳电影节（我听说戛纳电影节的电台广告类评奖还处于起步阶段，但是长远来看，戛纳以后会成为众多电台展示创意的地方）。如果公司在印刷、设计或数字媒体方面做得不错，我会推荐其参加D&AD[3]（设

③
D&AD: Designers and Art Directors Association设计师及艺术总监协会大奖，英国最权威的设计奖项。

④
艾菲奖(The Effies)：
创立于1968年，是
位于纽约的美国营销
协会为表彰每年度投
放广告达到目标，并
获得优异成绩的广告
主、广告公司所专门
设置的特别广告奖
项。它与戛纳奖、克
里奥奖等国际奖项的
区别在于，它更集中
关注广告带来的实际
效果。

⑤
ID、Graphis、Eye、
Tank、Wallpaper、
Surface和MD：视觉
艺术类杂志，也是设
计界的权威杂志。

⑥
CA Advertising
and Design、One
Show Advertising
and Design、Type
Directors Club、
Art Directors Club、
CLIOs、ANDYs和
London International
Awards：广告业的国
际性大奖。

⑦
Nylon、W：潮流文化
杂志。

⑧
Dwell：家具设计杂
志。

计和艺术设计）比赛（要博得那些吹毛求疵、略显古板的英国评委们的好感可不太容易）。可以参加艾菲奖（The Effies）④的角逐。投稿给某些名副其实的创意杂志也可以，比如*ID*⑤、*Graphis*⑤和*Eye*⑤杂志。但是我会严禁他们参加一些区域性的广告比赛，禁令何时取消另行通知，这些比赛包括CA Advertising and Design、One Show Advertising and Design、Type Directors Club、Art Directors Club、CLIOs、ANDYs和London International Awards⑥。不过我无法阻止客户把我们的作品拿去参加他们行业极具特色的比赛，在他们心目中，这些比赛远比金铅笔广告奖和其他"声名显赫"的奖项重要。

成百上千万美元的参赛费用可以节约出来，我会用这笔钱给每个广告公司订阅*ID*、*Graphis*、*Eye*、*Nylon*⑦、*Tank*⑤、*Dwell*⑧、*Wallpaper*⑤、*Surface*⑤、*W*⑦和*MD*⑤杂志，以及其他建筑、室内装饰、时尚、摄影或艺术杂志，来掌握全球最新艺术动向。我会邀请各行各业的精英，政治家、未来主义者、经济学家、家具设计师、酒店经理和物理学家，和公司员工们展开类似艺术沙龙的对话，就广泛的话题讨论。我会在每个公司，为喜欢的乐队、艺术家和建筑师盖专题图书馆。

有些公司已经开始这样做了，比如Wieden+Kennedy和JDK公司。他们的作品和公司文化，

体现出他们对更广阔创意领域的兴趣与思考。

最后，我做个小小的预测：客户们已经厌倦广告公司总是从一己私利出发。他们只是睁只眼闭只眼而已。很多客户无可奈何地任由广告公司摆布，对他们的做法心知肚明。如果广告业还不警醒，明确自己的职责所在，从消费者角度对品牌进行正确的审视，客户们就快揭竿而起了。他们会义无反顾地抛弃这些获奖的广告公司，选择获得消费者认同的公司，后者擅长于从整体出发，持续参与品牌与消费者之间的对话，并且在接受客户委托的任务之后，积极投身于产品设计、购物环境、品牌策略、公司义务和消费者满意度调查。

对设计公司来说，由于具备了为客户打造出满意品牌的能力，辉煌的时刻也许已经到来了。但是，就像一则汽车广告里说的，"机会转瞬即逝，你最好先人一步！"广告公司很快就会意识到这一点，尤其是当他们的明星客户们纷纷离去，开始投靠设计师的时候。

Designers Don't Read

Design Requires Full Immersion, Not Sprinkling or Pouring

设计需要彻底"浸泡"，而不是"洒水"或"浇水"

6.0 min.

天主教徒和新教教徒们常常为了一个愚蠢而神圣无比的仪式争得不可开交——如何给教徒施洗。天主教传统是象征性地把圣水洒在婴儿的身上，而新教教徒则坚称必须把身子完全浸泡在水里（尤其是对青年和成年人），否则施洗就没有意义。出于本文的需要，我的立场和新教教徒们一样，因为我坚信，广告公司们脑子里都有一种神奇的想法，认为只要把设计理念像清水一样洒到或浇到广告上面，就可以完成不枯燥、有创意的好广告。当他们在公司原有的架构里增加了设计部门之后，觉得自己的地位更加神圣，因为从"洒水"过渡到"浇水"，情况看起来已经好了不少。广告公司与客户之间的协作也许会有所改善，不过我的看法是，除非广告公司大刀阔斧地从核心开始改革，抛开成见，将设计看作一个体系、一种思考方式、一种生活方式，否则，设计的命运永远是可有可无的添加物，服务于广告内容的副产品。说设计是"洒水"也好，"浇水"也好，大同小异。好事者还发明出了一个让人听起来有些恶心的术语："甜味剂"（sweetening）。广告公司指使设计公司，给他们的广告增加些"甜味"。其实也没什么大不了的，如果说"甜味剂"的作用是"处理市场中出现的问题，寻求合理的、全面的解决方案。"但是我

就曾经从设计的角度出发,帮忙想出了不少增加甜味的妙招,结果,即使设计公司成功寻找到了更切实可行的解决方案,广告公司也不会承认自己的失败。小肚鸡肠、目光浅薄的广告公司从来都漠视设计师的优秀成果。后果往往是,"我们很满意你的作品,完美极了,不过我们只是想你把我们的构思改得好看点而已"。设计变成了美术装潢。轻描淡写地"洒水"。

从理论上说,位于纽约的Anomaly创意公司,和位于多伦多、纽约的Taxi公司,已经开始尝试上文提到的"浸泡"方法和混合沟通方式:Anomaly公司增加了一位广告创意总监服务于设计事务,而Taxi将公司的设计和广告部门彼此交叉形成伙伴关系。我用了"从理论上说"这个表达方式,因为说实话,我从这两家公司的表现中,还没有看到这种充分"浸泡"所带来的好处。Wieden+Kennedy公司已经把像约翰·杰伊(John Jay)[1]和陶德·沃特伯瑞(Todd Waterbury)[2]这样的设计师招至麾下,但是除了设计师本人所展露的才华和影响,Wieden+Kennedy公司仍然没有跳出传统广告公司的桎梏,唯一值得安慰的是,该公司的广告创意还算令人称道。可惜的是,当人们说到Wieden+Kennedy公司,想到的多半是其制作精良的电视商业广告,而不是设计艺术。

我是在位于佛蒙特州的JDK公司,第一次观察到混

[1] 约翰·杰伊(John Jay):Wieden+Kennedy公司的合伙人和执行创意总监,祖籍广东的美籍华人。John的设计作品几乎涉猎了当代设计的所有方面,曾被*ID*杂志选为"全球40位最具影响力设计师"之一,亦被*American Photography*杂志评为对当代摄影最具推动力的人士之一。

[2] 陶德·沃特伯瑞(Todd Waterbury):与约翰·杰伊同为Wieden+Kennedy公司执行创意总监。

合沟通模式绽放的异彩，设计、品牌、传播、广告甚至产品设计的界限变得不再泾渭分明。我看到位于波特兰的Sandstrom Partners，公司的核心理念中就包含了与传统广告公司的亲密合作，致力于为设计客户打造声势浩大的广告宣传攻势。还有在旧金山的Cahan & Associates公司，依托其独树一帜的创意年报，成功转型为一家业务领域广阔的传播公司，为时尚品牌Aldo开展全球推广和宣传。这样的例子还有很多，规模较小的公司得益于灵活多变的架构，往往更容易接受"浸泡"的经营理念，比如Opolis、Cinco、Nemo、Bob Dinetz和Fredrik Averin。甚至还包括Razorfish公司，虽然规模并不小，但是行动敏捷，在数字模式和传统广告模式中都采用了类似的方法。

日复一日，我的视野更清晰，感受更深刻：

广告世界在此处。

设计世界在彼处。

两者必须融合在一起，如果你追问两个世界里的有识之士，他们会表达同样的愿望。但是两个世界必须有机融合在一起，而不是简单的叠加——或者是合作（尽管有这样的开端也不坏）。这就是情况陷入僵局的原因，没有人乐意为对方放下身段、后退半步：广告人觉得设计师成天纠缠于色彩、字体和边框，就是找不出概念和构思。设计师认为广告人没品位、肤浅，绞尽脑汁弄出的所谓构思不过是唬

③
D o y l e D a n e
Bernbach：于1949
年，由威廉·伯
恩巴克与道尔
（N.Doyle）及戴恩
（M.Dane）共同创
办的广告公司。

人的大字标题和花哨的图像。我觉得，恐怕这就像天主教徒与新教教徒的争斗吧。从我的角度，还没有看到真正的创意融合，让我们可以重温Doyle Dane Bernbach③广告公司早期让人拍案叫绝的作品，或者保罗·兰德、威廉·戈登从广告的角度出发创作的流芳百世的经典案例。需要放弃的东西太多了，尤其是广告公司往往囿于客户的要求，唯恐越雷池半步，而设计公司通常（并不总是）答应为客户量身打造出产品，但并不能保证就可以奏效。设计世界失去的不多，得到的却不少。整个（广告）世界赤裸裸地摆在我们面前，丑陋无比、混乱不堪，急需得到设计公司的帮助，带领其走出黑暗的迷途。问题的关键是：广告公司无力做出优秀的设计，而设计公司却可以完成优秀的广告。大部分广告公司没有媒体策划人员，也缺乏采购能力，而且你猜怎么着？越来越多的客户在付钱给广告公司寻求创意服务的同时，将媒体这一块分类定价，交由专业媒体人士完成。这对设计公司来说是天大的机会，他们可以跨域鸿沟，在客户品牌传播方面全方位出击：平面媒体、户外广告、电视广告，甚至电台广告。（记得我曾经说过声音和设计的相似性。）机会的大门豁然敞开，只剩下数字世界等待有识之士前去开拓。

最近，我跟一位创意总监聊天，他供职于一家著名的、屡获殊荣的广告公司。他说公司打算雇用一位高级设计师，问我有没有什么好的人选推荐。我询

问了一下有关这个职位的详情，问他公司是不是打算重新审视其创意策略，把设计完全融入到创意流程中。他笑了，说："你在开玩笑吗？我们的老板绝不会那样仁慈。我们只是需要找个人做些辅助工作，比如画个品牌标志什么的。"我不会向你们透露公司的名字，不过我保证：它很有名，拿过很多奖。这就是为什么我对广告界主动伸出手来，促成两个世界的融合不抱太大希望的原因，虽然这是件好事，可以把两个行业的技术和优势高度整合，形成集中的、强有力的品牌传播。见鬼，就连Wieden+Kennedy公司，有非凡的约翰·杰伊的帮助，也不能完成这个使命。但是请认真审视我刚才提到的设计案例。一个接一个的客户会开始看到，设计公司的价值和能力比广告公司更胜一筹。为户外运动品牌Keen Footwear做广告的设计公司很快又会给ESPN做推广，成功完成了Aldo品牌全球宣传之后，马上又会给汽车巨头出谋划策。给食品品牌Kettle Chips做广告的设计师，不久又会被叫去给啤酒品牌在"超级杯"（Super Bowl）做商业广告。情况会一直持续下去，直到有一天，大广告公司的头头们不得不坐到一起，商讨广告业的惨淡前景，作出痛苦的决定来弥补客户大量流失、纷纷选择平面设计公司完成品牌传播的窘境。

"我们必须雇用设计师。做些辅助工作，比如画个品牌标志什么的。"

Designers Don't Read

Maybe You'd Do
Better Work
If You Went
In-House

6.0 min.

又一个设计的"戈登"年代正在不远处向我们招手。

我刚刚弄到一本20世纪60年代出版的好书，如果你住的地方离我不太远，估计已经借过去看了。书的名字叫《威廉·戈登的视觉艺术》（*The Visual Craft of William Golden*），讲的是在过去几年里，我推崇备至的一位英雄。

他像个独行侠，完全靠自己的力量打造出了整个公司（美国哥伦比亚广播公司CBS）的传播攻势，通过艰苦卓绝、富有成效、兢兢业业的奋斗，他为公司设计的每一种传播方案，都堪称公司送给观众的礼物。他就这样坚持了整整10年。说这些方案是"礼物"的原因是：

它们比预料中更精巧、更高明。每一种形式，都足以表达对观众欣赏品位的肯定和尊崇。

它们通过优选和编辑，只传递最重要的信息。（如果你曾经在网络公司工作过，就知道这不是件简单的任务。）

它们表现出对观众宝贵时间的珍惜。

每则广告、每个宣传推广和每个公司设计项目都表现出极强的美感。他可以说服老板雇佣最好的插图作者、摄影师和其他的服务提供者，这表现出对观众美学品位的尊重。

他的团队成员，尽管各自身怀绝技，在合作中倒也不乏率性而为，正是这种天马行空的工作方式打破了条条框框的束缚。就好像苹果公司：如果没有对市场的深刻理解、日以继夜地勤奋工作、为了成功不惜代价、为了打败敌人殚精竭虑，又怎么能够在个人电脑市场，凭借看似轻描淡写的几招就守住自己的优势地位呢？俗话说得好，"只有先懂得规则，才知道如何打破规则。"也许"你必须对自己的工作严肃认真，才能做到信手拈来、游刃有余。"

随便浏览了几页威廉·戈登的设计作品，创作时间横跨了10年，但风格统一，即使在今天看来也清新感人。不是说今天的设计师不能完成这样的作品，而是在网络盛行的现代社会，艺术设计早已缺乏应有的高贵和庄重。我说得对吧？

好吧，我的观点是：

也许你应该关上门走进室内，在接下来的10年或20年里，和糟糕的设计、蹩脚的广告隔绝开来。

"走进室内"是个比喻的说法，并不是说需要从公

司里辞职。也许你仍然需要寻找客户，那些排在花名册前面的，你可以与之交流的人。他们会听从你的建议，他们会成为你坚定的赞助人，在接下来10年为他们的观众送上赏心悦目的"礼物"。保罗·兰德就是这种"室内"设计师，他服务过的客户中，最著名的是IBM。JDK也曾经作为"室内"设计公司为Burton（滑雪用具与服装品牌）品牌服务。Fredrik Averin也可以算作"室内"平面设计公司为希捷（Seagate）工作过。这些公司服务于各自的客户，其设计构思体现在所有产品和业务中，表现在上述提到的两个品牌每一处微小的细节上。我收集了一些喜欢的设计实例，其中之一就是最近购买的Burton夹克衫上那个小小的、圆形的品牌标志。画面是拉开或关上的帽子，线条生动有趣。这个小礼物让我每次都心情畅快、忍俊不禁。希捷出品的FreeAgent Go移动硬盘外包装上有个盖子，可以像花瓣一样打开，每一片"花瓣"上都写了字："它爱我"、"它不爱我"和"它爱我，愿意陪我去任何地方"。快速开启向导被绘制成闹钟的样子，上面可以显示设置硬盘所花费的时间，你可以看看上面显示的数据和官方提供的平均值有多大差异。

我希望这些家伙不要放弃。我希望JDK不要变得高居云端、盛气凌人，放弃了脚踏实地的工作作风。我希望Fredrik Averin不要厌烦目光短浅的客户或者因为恐惧而不愿涉足的"领域"。我希

望Wieden+Kennedy不要发展得太大、太"战略性"，停止为Nike这样的客户提供出人意料的小礼物。另外，如果他们止步不前，像Crispin这样的小团队便会雄心勃勃地迎头赶上来。

我希望设计师们最终可以接管整个公司，革除所有愚蠢的、不相关的、媚俗的东西，取而代之以富有美感的逻辑。如果他们能够做到（我也非常乐意提供帮助），哪怕是短暂的10年，就像戈登一样，其巨大的影响力也会延及后世。

10年的时间。

戈登和CBS[1]、兰德和IBM、DDB[2]和大众、Arnold[3]和大众、Wieden+Kennedy和耐克、Chiat和苹果、JDK和Burton、Sandstrom和Tazo，成功的合作寥寥无几。

你们都还记得广告公司和设计公司梦想着要与众不同的废话吧？我听说过的最妙的法子，是要求客户在几天之内就支付一大笔钱，同时双方对品牌宣传和市场运作中存在的问题达成共识，广告公司摇身一变成了"专家"，信誓旦旦说会让客户的生意大获成功。如果广告公司的点子不奏效，嘿嘿，沉甸甸的现金早就揣进了兜里。

也许我们当中有人会发明出一种新的设计流程，就

[1] CBS: Columbia Broadcasting System，美国哥伦比亚广播公司。

[2] DDB: Doyle Dane Bernbach，恒美广告公司。

[3] Arnold: 波士顿Arnold传播（Arnold Communications）的崛起，是广告界近年来最成功的案例之一。自从1995年Arnold赢得当时还积弱不振的Volkswagen（大众汽车）业务以来，代理商与客户双方都获益良多。而且不只是在经济上（目前大众汽车有约达1.2亿美元的业务在该公司），在创意上，Arnold也一再令人惊喜。在他们为新Beetle（甲壳虫轿车）制作的上市系列广告赢得1998年戛纳国际广告节的大奖（Grand Prix）后，Arnold终于获得了国际的认可。

叫"10年牌"好了，或者其他类似的说法也行。这个设计流程要求未来的客户郑重承诺，双方需要花费10年的时间，以确保其设计考虑到与消费者的每一个触点（Touch Point）④，这种持久的动力（和签订的合同）可以迎来下一个10年或更多10年的品牌合作。

④触点（Touch Point）：客户在与组织（公司）发生联系过程中的一切沟通与互动点，包括人与人的互动点、人与物理环境的互动点等。

或者，我们是不是应该从现在就开始，从个人和公司的角度出发，承诺在接下来的10年中，把为每个客户完成的设计作品都倾力打造成一份礼物？我们可以利用自己的聪明才智、经验、创意和讨价还价的能力，像戈登那样完成客户的传播项目。

有一位我欣赏的设计师告诉我，她在保罗·兰德去世前曾经去看望他，大师弥留之际的喃喃自语让她至今记忆犹新。她说："他衰老而羸弱，火气很大，我的感觉是，他的脑子里成天都在大叫着'去他妈的！'故事很有趣。看起来优秀的设计师都有强烈的控制欲，不懈地抗击丑陋的东西。"我只想补充一点，优秀的设计师有强烈的控制欲，不懈地抗击丑陋和无逻辑的东西。

我对以上针对优秀设计师的描述完全赞同。

请在抗击的枪林弹雨中保持昂扬的斗志，沉着冷静、团结协作。也许你应该展望一下未来的图景：10年之后，出版的作品集里都是你为现在的客户完成的设计

作品，广告、网页、年报、吊牌、广告单、展览会，它们看起来像戈登的作品一样风格统一、清新雅致。

How Many Ideas Should You Present?

你提出的点子够不够?

2.0 min.

几天前，我跟一位设计师和一位广告创意总监聊天，谈的内容是我们应该给客户说些什么，或者，我们思考的东西有多少应该在下一次例会上跟他们分享。创意总监坚持认为越多越好，尤其是涉及"创意来自勤奋"（Creative due deligence）的东西，我和那位设计师则倾向于言简意赅，说点类似于"观点"的东西就好。当我们的谈话陷入僵局的时候，我问他们，可不可以读几段那天早上碰巧读到的文章。他们同意了，我选了保罗·兰德《设计师的艺术》（*A Designer's Art*）中的几段，僵局顿时被打破了。那位广告创意总监问我："这些该死的话是谁说的？"我告诉他，这些话出自一位设计师之口。

你们也许读过这本书，即便如此，我还是要不厌其烦地在这里转述一次，让你们重温一下。这些字句，也许会改变你在本周例会上与客户的谈话内容。

设计中普遍存在的问题，是缺乏经验、轻妄急躁的管理层造成的。他们天真地期待，或者要求看到针对问题的解决方案不止一个，而这往往导致更多的疑问和迷惑。这些方案包括视觉和言语概念、不同

的版面设计、一系列图片和色彩搭配，以及林林总总的字体。他需要在眼花缭乱中找出自己的选择，也获得一次机会来表现个人的喜好。他还喜欢在言之无物的标题文字上纠缠不休，本来就已经浪费掉了宝贵的时间，他还要节外生枝、加上一笔。从理论上来说，构思越多选择越多，但是这种选择纯粹是数量上的。这种做法既浪费时间，又增加麻烦，遏制了自主性思维的发挥，让设计师对创意流程采取事不关己的态度，而且更糟糕的是，创造出的作品既没有特色、趣味，也没有实效。简言之，好的构思可遇而不可求。

接下来他谈到广告从业人员：

广告公司应该对热衷于这种数字游戏而感到有负罪感。为了给客户留个好印象，表现敬业精神，他们摆出一大堆版面设计，其中大部分都没有能够诠释艺术构思的深意，或者只是挑了些糟糕的货色来自吹自擂。

兰德指出，这是缺乏自信和勇气的表现：

设计师自觉地给客户奉上一大堆设计方案，这并不表明他勤奋而多产，而是因为他的内心充满了莫名的恐惧。这种方法，让客户感觉自己也具备了专业的眼光……

精通商业管理、新闻、财会或者销售的人，在利用
视觉手段解决问题方面并不一定是行家里手。

我们需要的是自信和勇气。

Designers Don't Read

The Power of Curiosity and Camaraderie to Get You Out of a Creative Rut

好奇心和感召力，助你走出创意困局

2.0 min.

在1912年，"独立艺术家沙龙展"（Salon des
Independants）在巴黎举办，吸引了一大批风
格迥异的参会者，作品上贴着红白相间的条子，
上面写着"大家好，我叫……"帕勃罗·毕加
索（Pablo Picasso）、胡安·格里斯（Juan
Gris）、皮耶·蒙德里安（Piet Mondrian）或迭
戈·里维拉（Diego Rivera）①。众星云集，让酒
店的钢琴吧在凌晨时分还热闹非凡。

墨西哥艺术家里维拉带来了一件小巧的工艺品：一
颗有两千年历史的人头，有三只眼睛、两张嘴巴，
无论从哪个角度看，都可以看到一张完整的面孔。
他把这个小玩意给毕加索看，后者顿时被震惊了。
事实上，毕加索此后到1973去世前所创作的人像
和动物像中，都可以看到这件工艺品的影响。你看
看毕加索1912年之后的作品，不管画的是女人、
男人、公牛还是马，都可以看出里维拉的影响。他
采用特殊的表现技法，从不同的角度审视画面，都
可以得到相同的主体，《亚威农的姑娘》便是这种
技法的开山之作，也常常被认为开启了立体主义的
先河。但是毫无疑问，这件雕塑作品帮助毕加索形
成了独一无二、承前启后的艺术视野。（有趣的
是，里维拉没能用他的手工艺品，给他的西班牙同

①
迭戈·里维拉（Diego
Rivera）：墨西哥壁
画之父，墨西哥壁画
三杰中最为高产的艺
术家，20世纪最负盛
名的壁画家之一。

行们好好上一堂有关立体主义的课。）

我认识一些设计师，我把他们归类为"热心人"。我的意思是，当我们聚在一起的时候，喜欢分享最新的"发现"或者在Powell's、eBay、Abe Books等网站上淘来的宝贝。在我家的地下室里，还真有那么一块圣地，恭恭敬敬地供着一些艺术品，我会从中间挑出自己最喜欢的摆在办公室里，给我灵感。有些也许就是你设计的作品，有些则是我从世界各地弄来的。间或，和这些热心人的交流加上对艺术共有的好奇心，为我们彼此的创作指明了新的方向。我的写作，就不止一次受了朋友们带来的工艺品的启发。我建议你也尝试一下，不管是在自己的工作室里，还是跟你的同事们一起。你永远都不知道一个不起眼的发现原来可以带来如此大的影响，就像里维拉当初没有预料到一样。

Creative
Destruction and
the Future
Advantages of
Mediocrity

3.0 min.

在20世纪40年代，有一位叫约瑟夫·熊彼特
（Joseph Schumpeter）的哈佛大学经济学家，
提出了"创造性破坏"（creative destruction）
的观点，即"从发展趋势上看，自由市场经济会不
断通过创造和破坏来重获生机，每一次大规模的创
新都会淘汰旧的技术和生产体系，并建立起新的生
产体系"。举个例子来说，"快马邮递"（Pony
Express）会被更方便快捷的电报代替，电报被电
话取代，电话被计算机和无线通信技术取代，以此
类推。

但是我认为，这些先进和过时的技术手段除了可以
用于国家的经济层面，也可以应用于个人、设计公
司、广告公司和特定的行业。言外之意是，我们
要面临好消息、"中间"消息和不算"坏"的消
息——因为"中间"消息才是真正的坏消息。（请
跟着我看完接下来的三段，你就会理解这句话的意
思了。）

对强有力的品牌领导者来说，有"更新、更多产"
的商机出现对他们来说是个好消息，不仅在数量上
占据优势，而且在创意和内部机制上都更胜一筹。
只要他们着眼于全局，便会继续发展壮大。根据熊

彼特的创造性破坏理论，经济体（设计公司或广告公司）觉得自己在竞争中处于极其不利的地位，其实往往具备发展潜力，因为他们随时准备（或者激励自己）通过创新而重获生机。

公司则处于"中间"地位，他们习惯于按部就班的前进速度，过着体面的生活，干一份不好也不坏的活儿，根据创造性破坏理论，他们的处境摇摇欲坠、岌岌可危。他们只是还没有意识到问题的严重性，真是不知即为福啊！直到公司破产的那一天，他们才会清醒。

Wieden+Kennedy就是一家"更新、更多产"的公司，通过对约翰·杰伊和陶德·沃特伯瑞这样的优势资源进行再配置，让公司和整个广告业都重新焕发了生机。连我自己有时候都会忘记，这个广告业的品牌领导者当初就蜗居在地下室里，只有一张折叠桌和一个收费公用电话。Crispin Porter+Bogusky创办于佛罗里达，从地理位置上看完全处于劣势，传说Alex Bogusky有一次设计的作品被W+K拒绝了，愤愤不平的他决定另起炉灶，把CP+B打造成"下一个Wieden+Kennedy"。故事听来令人信服，因为往往身处逆境的人才会励精图治，收获意外的成功。

有一位获奖的美国著名设计师喜欢用自己的故事提醒人们，"有不少全球数一数二的大公司把他们的品牌形象设计交给同一个人去做，尽管他在年轻的

时候住在俄勒冈州Clackams的拖车场里。"

有关创造性破坏和保持平和心态在未来的好处，还有一个最新的例子，我把这家公司叫做"A"。这家公司在几年前就进入了我的视线，名称几经更迭。在过去"市场推广"就意味着"圈钱"的时候，我就发现这家公司始终稳扎稳打、平淡从容。你们很快就会看到，公司的办公大楼里，一定藏着智慧的头脑（一批聪明、有才干的人被雪藏、埋没了），这对创意产品和公司的声誉来说，这是个坏消息。在经历了无数次合并重组之后，公司又换了几次名字，走马灯似的变化弄得我晕头转向，直到有一天，这个"衰老的、失败的"广告/市场推广公司突然间变成了一家最有名的互动设计公司。

跟其他摆弄文字的人一样，我也觉得故事的结尾应该有美妙的谢幕。不过我还是愿意把结尾留给你们来写，如果你们需要的话，开头会是"好吧，假如你是一个强有力的品牌领导者……"

Designers Don't Read

Career Launchers

事业前进的推动者

2.0 min.

因为一位设计师的推荐，我对传奇设计师阿列克谢·波多维奇（Alexey Brodovitch）产生了浓厚的兴趣，这位俄罗斯移民在担任*Harper's Bazaar*杂志艺术总监的任期里，基本上颠覆了从20世纪30年代到50年代的杂志设计。我很早就听说了他的大名，因为在过去一百年中出版的有关平面设计的书中，他的名字会频繁出现。但是我还没有认识到他是怎样一位有远见的创意领导者，他对美国的视觉传播有怎样的影响？

在阅读波多维奇的同时，我不由得想到迈克尔·贾格尔（Michael Jager）、比尔·卡恩（Bill Cahan）、苏珊·霍夫曼（Susan Hoffman）和史蒂夫·桑德斯姆（Steve Sandstorm），他们吸引了更多人参与到创意事业中，不光有艺术总监、设计师和文字撰稿人，还有摄影师、插图作者、电影制作人和其他志向远大的艺术家。我遇见过许多人，他们说是迈克尔·贾格尔"带领他们走上了艺术之路"，于是我们开他的玩笑，说他是"设计界的凯文·贝肯（Kevin Bacon）[①]"，迈克尔·贾格尔的六度分离[②]。

我觉得在很多时候，需求可以带来创新，需求是发

[①] 凯文·贝肯（Kevin Bacon）：美国演员，这里是指美国流行的、讽刺麦道夫案件的一款小游戏《凯文·贝肯的六度空间》（*Six Degrees of Kevin Bacon*）。

[②] 六度空间（分隔）理论：Six Degrees of Separation，该理论假设世界上任何互不相识的两个人只需要至多六个中间人就能建立起联系。

明之母。你不能像托尼·斯科特（Tony Scott）（美国导演）或理查德·伯布里奇（Richard Burbridge）（英国摄影师）那样拉来大笔的经费，所以只能请到渴望表演的新秀，给他们自由发挥的余地，然后，你凭借这部有新意的成名作一夜成名，著名的导演或摄影师开始和你讨价还价。

波多维奇每年都会到欧洲住上一段时间，发掘创意人才。霍夫曼每周都会去Rich's Cigar Store，这家开在波特兰的店铺订阅了让人叹为观止的期刊杂志，他会在欧洲出版的时尚杂志里寻找灵感。

通过《Harpper's Bazaar》杂志，波多维奇提携和培养了很多艺术界新人，他们的名字可以组成艺术和设计的名人录：让·谷克多（Jean Cocteau）③、马克·夏加尔（Marc Chagall）④、卡桑德拉（A. M. Cassandre）⑤、曼·雷（Man Ray）⑥和理查德·阿维顿（Richard Avedon）⑦。曼·雷和阿维顿在美国的成功，很大程度上都要归功于这位脾气古怪的俄国人的鼓励和支持。他对艺术的标准和要求极其严苛，逼着这些艺术家们创新和突破。

波多维奇的故事说明，珍贵的宝石也许在不为人知的地方，等待你去发掘、打磨和雕琢。对他曾经有这样的描述，无论多忙，他都会抽出时间浏览摄影师的作品集，期待里面会出现下一个理查德·阿维

③
让·谷克多（Jean Cocteau）法国诗人、小说家、电影导演、画家、戏剧家、音乐评论家，在20世纪的现代主义和先锋艺术史中，几乎每个领域都绕不开这位身形瘦高、举止优雅的法国人的影子。

④
马克·夏加尔（Marc Chagall）：超现实主义画家。

⑤
卡桑德拉（A.M. Cassandre）：法国画家、商业海报艺术家和字体设计师。他的作品深受立体、超现实及结构主义的影响。

⑥
曼·雷（Man Ray）：美国摄影家，1917年与毕卡比亚和杜尚创建了纽约达达派运动。

⑦
理查德·阿维顿（Richard Avedon）：是美国最伟大的摄影师之一。

顿。他也把本来属于自己的很多创作机会，留给设计实验室（Design Lab）的学生们。

我想，这一定是波多维奇秘不示人的诀窍。（不过现在已经不是秘密了，因为我刚刚告诉了你。）

Designers Don't Read

Be Inconsistent
for a Change

2.0 min.

每次需要突破常规、获取灵感时，或者渴望在应付目光短浅的客户、打理枯燥乏味的生意的同时，还能完成伟大艺术构想的时候，我都会做两件事。如果在洛杉矶，我会跑去霍利霍克别墅（Hollyhock House）外面散步，或者坐在车里，远眺恩尼斯-布朗之家（Ennis-Brown House）。如果是在波特兰，我会随意翻阅不同类型的书，研究弗兰克·劳埃德·赖特（Frank Lloyd Wright）的作品。过去的一周我就是这么做的，重温了他先后完成的草原住宅（Prairie House）、流水别墅（Fallingwater）、在加利福尼亚的纺织品仓库（textile blockhouses）、庄臣公司总部（Johnson Wax headquarters）、美国风住宅（Usonian houses，其中一处位于俄勒冈州）和古根海姆博物馆（Guggenheim，我最喜欢的作品），我又一次被震惊了，赖特孜孜以求多样而独特的艺术构思，每一件作品都体现出原创性。我想，我们往往觉得这些风格迥异的作品，代表了艺术家特定的"创作时期"或"创作风格"，因为每一个时期或风格都很有说服力，就好像赖特本人也相信，每一幢建筑都前无古人、后无来者。时间证明，他的想法是正确的。尽管他所有的作品形成了有机的整体，体现出难以争辩的艺术精神，不同时

期的建筑在视觉和感觉上还是独具特色。赖特好像
经历了五到十段不同的人生，每一段都浴火重生
为天才的建筑师，给我们带来全新的艺术见解。
这让我想起了一句话，是爱默生（Ralph Waldo
Emerson）在《论自助》（Self-Reliance）里面
说的：

"愚蠢的从一而终是因为意志不坚在作祟。"

我总是把温斯顿·丘吉尔看着不懈求变的典型例
子，从一个党派跳到另一个党派，从一种政策转向
另一种政策，但是内心充满坚定的政治信念，为了
达到政治目的而改变自己。"坚守信仰、勇于求
变"，我觉得赖特的身上就表现出这样的品质，其
他有创造力的人也是。

在《吃掉大鱼》（Eating the Big Fish）一书中，
亚当·摩根（Adam Morgan）为挑战者品牌文化
所列出的第一个信条是"跟你的过去说再见"。他
列举了一些公司，他们用这样的方法看到发展壮大
的机会，用全新的面貌获得创新艺术思维。

变则通，新则盛。从头开始，打破固有。

学学弗兰克·劳埃德·赖特的做法吧。

OCD and
Modernism

0.5 min.

诗人 W. H. 奥登也许有一点强迫症，也许只是一个太富有激情的人。

在创作于1930年代描述现代主义的诗中，他写到：

没有脑袋，没有大堆印象深刻的垃圾
让行动更急迫，让自然更干净
兴奋地看着/建筑的新风格，心灵的改变

"一个充分说明的问题已经得到解决……设计师将强迫转变成了机遇。"

——维克多·法兰克（Viktor Frankl）

Designers Don't Read

Writers Should Draw and Designers Should Write

2.0 min.

读了詹姆斯·麦克马伦（James McMullan）有关失去的素描艺术的文章后，我决定，每天晚上至少花半个小时在日记本上练习素描。（到现在，我画得好的有马、猫和女人的乳房。）我的设想是：不是为了让我**画得**更好，而是为了**看得**更多、更准确。我的希望是：把自己训练成更好、更精确的传播者。麦克马伦说："素描让我们的设计在文字和图案上达到平衡。当我们绘画能力提高的时候，才可以用这种奇妙的方法，提炼出文字和图像中的意义。"回顾我在过去三年中完成的概念日记，我很惊讶除了文字本身，还有那么多粗略的素描和图像。

另一方面，我觉得设计师往往写作能力也不差。也许你遇到的设计师都比较满意自己的文字功底——除了史蒂夫·海勒[①]（Steven Heller）。我曾经偷偷地反复验证这个理论，现在对其有效性深信不疑。想想也的确是这个道理：设计师毕生都在组织和安排信息，希望用最有力、最令人难忘、最让人愉悦的方式来传递信息。最优秀的设计师不仅是装潢师，而更像个编辑，把所有不相关的信息删减掉。撰稿人们则觉得有必要在设计中辅以文字，来传达意思、讲故事，等等。他们往往丢失了客观性和编辑信息的能力，成了**文字发生器**。优秀的设计

[①] 史蒂芬·海勒（Steven Heller）：《纽约时报》的资深艺术总监，身兼纽约视觉艺术学院（MFA）《设计作者》（*Designer as Author*）的共同主席。现职为线上设计期刊《美国平面设计协会之声》（*AIGA Voice*）的编辑，其撰写或编辑超过一百本有关平面设计、插画与流行文化类书籍，包含专业人士传记《保罗·兰德》（*Paul Rand*）及《风格百科：平面设计的转变、形式与手法指南》（*Stylepedia:A guide to Graphic Design Mannerisms，Quirks,and Conceits*）。他曾获1999年美国平面设计协会终生成就奖、艺术总监俱乐部名人堂教育人士奖，及插画家学会理查·甘杰尔艺术总监奖。

师知道如何穿越文字的海洋，找到意义的核心，用最少的文字来表达意义或者讲故事。

我要向你们坦白一件事：我已经雇用了平面设计师来帮我编辑文字稿。不但让他们为我编辑稿件，我还仔细研究编辑后的稿子，看他们是如何对语言进行加工的，为什么有一些变动。设计师的文字言简意赅、生动有趣，很能受到读者欢迎。

这也是我写作时希望达到的目标：简洁、生动、吸引读者。我要写得和设计师一样好——如果他们愿意抽出时间写作的话。

Sometimes
the Most Inspiring
Thing You Can
Say Is Nothing

0.5 min.

Lorem ipsum dolor sit amet consectetuer adipiscing elit lorem ipsum dolor sit amet consectetuer adipiscing elit lorem ipsum dolor sit amet consectetuer adipiscing elit lorem ipsum dolor sit amet consectetuer adipiscing elit lorem ipsum dolor sit amet consectetuer adipiscing elit lorem ipsum dolor sit amet consectetuer adipiscing elit lorem ipsum dolor sit amet consectetuer adipiscing elit lorem ipsum dolor sit amet consectetuer adipiscing elit lorem ipsum dolor sit elit lorem ipsum dolor sit amet consectetuer adipiscing elit lorem ipsum dolor sit amet consectetuer adipiscing elit lorem ipsum dolor sit amet[1].

Lorem ipsum dolor sit amet consectetuer adipiscing elit lorem ipsum dolor sit amet consectetuer adipiscing elit lorem ipsum dolor sit amet consectetuer adipiscing elit lorem ipsum dolor sit amet consectetuer adipiscing elit lorem ipsum dolor sit amet consectetuer adipiscing elit lorem ipsum dolor sit amet elit lorem ipsum dolor amet consectetuer.

[1] Lorem ipsum dolor sit amet dolorets是印刷排版业中常用到的一个测试用的虚构词组，起源于16世纪，一位印刷工在活字盘上制作校样的时候随意地拼凑了这个词组。欧美在设计、排版时，用来填充版面的假文字，大体上以拉丁文为主，让版面上看起来有标题、文章，但评估字型、版面的时候，又不至于被文字实际的内容影响。

Lorem ipsum dolor sit amet consectetuer adipiscing elit lorem ipsum dolor sit amet consectetuer adipiscing elit lorem ipsum dolor sit amet consectetuer adipiscing elit lorem ipsum dolor sit amet consectetuer adipiscing elit lorem ipsum dolor sit amet consectetuer adipiscing elit lorem ipsum dolor sit amet elit dolor sit amet consectetuer.

Lorem ipsum dolor sit amet consectetuer adipiscing elit-lorem ipsum dolor sit amet consectetuer adipiscing elit-lorem ipsum dolor sit amet consectetuer adipiscing elit lorem ipsum dolor sit amet consectetuer adipiscing elit. lorem ipsum dolor sit amet consectetuer adipiscing elit lorem ipsum dolor sit amet consectetuer adipiscing elit lorem ipsum dolor sit amet consectetuer adipiscing elit lorem ipsum dolor sit amet consectetuer adipiscing **elit** lorem ipsum dolor sit amet consectetuer adipiscing elit lorem ipsum dolor sit amet··· consectetuer.

Overcommitment

3.5 min.

你有没有听过罗伯特·加内特（Robert Garret）的故事，那位来自巴尔的摩的田径运动员？他决定参加1896年在雅典举办的奥运会，角逐掷铁饼项目，但是有两个问题：第一，他从来没有掷过铁饼；第二，没有铁饼可供练习。于是，他在纸上画了铁饼的大概样子，让当地的铁匠为他做了一个。规定大小、金属质地、重约三十磅。他在地上标出铁饼投掷世界纪录的距离，然后尝试看能不能打破纪录，一次又一次，成绩都令人沮丧。随着奥运会的临近，他变得更加意志消沉，最终放弃了打破纪录的想法。到了雅典，他才知道真正的铁饼是用金属和木头做成的，重量还不到五磅。他决定奋力一搏，尽管他的动作不标准，甚至有些笨拙，加内特还是将世界纪录提高了整整19厘米。

我喜欢这个故事，因为这提醒我，平稳增加的工作努力会带来几何倍数的改变。或者就像亚当·摩根说的："成功的品牌不光是承诺，它们**超额**承诺。"他们的目标不在表面，而在深入表面两英尺的地方。

超额承诺的例子在美国并不太多，但也绝非没有。我最近给Crate and Barrel写了封信，感谢这家

① 单排商业区：strip mall, 沿公路商业区。

② 大盒子店：Big-Box Store，又称巨无霸商场，这个词有贬义，指的是像Walmart（沃尔玛）等大型商店（他们的商场又方又大，像个大盒子）。特别指这种商店千篇一律，但靠"体型"（规模）挤兑得"夫妻店"、小杂货铺等有特色的小生意没有活路。

公司对其新开在Bridgeport Village的批发商店进行了认真而考究的设计。在这个俄勒冈州图拉丁（地名）有名的贫民区里，以前只有丑陋的单排商业区①和大盒子店②。Crate and Barrel公司原本可以选择造价更低廉的建筑设计，因为大部分去那里购物的人都不会留意设计的特色和美感。但是公司对此作出了超额承诺，赢得更多忠诚的回头客，其中也算我一个。

Crate and Barrel公司多年以来一直靠良好的形象、完备的产品目录、精巧的包装和标签来履行这种超额承诺。噢，当然还包括优质的产品。

还有雷克萨斯（Lexus），一个完全依靠超额承诺"实验成功"的品牌，曾经面临严重的汽车召回事件，大约8 000辆新出产的LS400需要被召回，公司意识到这是在又一个领域超越其他豪华车制造厂商的好机会。于是，Lexus让代理商驱车前往消费者家里或者办公室，帮他们把车送到汽修厂，或者让随行的技师现场对车子进行检修，同时给客户送去一箱汽油和暂时代步的租赁车。三年后，无论哪一家豪华汽车制造商处理汽车召回事件，人们都会用Lexus当初设定的服务标准来进行比较。

最后一个例子——我亲身经历过的一件小事：那时我在洛杉矶出差，决定住在圣莫尼卡海滩区的Shutters酒店。登记入住的时候，酒店前台的服

务员递给我一张传真，说："这是你保留的单据，豪伊先生。"我微笑着指出他的错误，"其实我叫'豪'。"他对我表示歉意，沉默了片刻，然后告诉我，他会为我升级安排海景套房。看起来完全没有必要，但却是真诚的超额承诺，让消费者心存感激。我写了封信寄给Shutters的经理，告诉他们这位雇员为我所提供的优质服务，同时感谢他们为让客户满意而作出的超额承诺。一周之后，我收到公司寄来的感谢信，对我的致信表示感谢。我一直认为，在这个国家，酒店是最后一个为客户提供完美服务的坚强堡垒（酒店的服务是最周到的），要考察酒店的服务水平，就看它怎么应对"错误"。这些突发事件就是建立消费者忠诚度的机会。

我不知道在你的公司或者你的工作中，超额承诺是如何完成的。但是我知道它的出发点——雄心和远见。我也知道它的终点——高尚和卓越。世上还剩下多少伟大的设计公司？我想有一些吧，我想数量还可以增加，如果我们下决心提供超额承诺来创造历史、追求卓越——用30磅重的铁饼来练习。

Designers Don't Read

Nocturnal Genius

3.5 min.

我猜，你在深夜时创造能力更强。

真的。

多年以来，我在梦中总是看见五彩斑斓的颜色，所以决定一探究竟。我对梦境阐释之类的神秘说法并不感兴趣，但是对神经生物学研究领域的最新发现非常关注，希望这些发现可以帮助我找到答案。于是，我开始阅读西蒙·弗洛伊德（Sigmund Freud）的理论、阿尔福瑞德·莫瑞（Alfred Maury）进行的实验、德理文侯爵（Hervey de Saint-Denis）和他有关梦境的文章、最新的关于REM（快速眼动期）睡眠的研究，以及霍布森（J. Allan Hobson）的活化一整合理论。更重要的是，我开始注意观察自己做的梦，以下便是我的初步研究成果。

在"寻找你自己独特的声音"那一章，我谈到了要对自己独一无二的声音坦然处之。或许你会觉得我的观点有点自相矛盾，但我可以大胆地告诉你，只有在梦境里，才能还原一个真实的你。换言之，百分之百的、未加编辑的自我。所以，当你旋转开

关，希望找到你作为设计师的声音的时候，也许在梦中，你可以更加清楚地认识自己。至少，这是一种有趣的消遣。

弗洛伊德相信，梦境是人的大脑在尝试对过去一天里发生过的事情进行重新加工。许多现代的梦境研究人员都同意这个说法。我也不例外。但是在这个每晚持续两个小时的重新加工里，（不管你过后能不能回忆起来）最有趣的部分是角色安排、艺术指导和故事结构。

研究人员早在19世纪末，便已经发现，要知道梦里的内容，唯一的办法就是被及时唤醒。所以，他们开始做实验，接受试验的人在夜里会被叫醒好几次，尤其是在凌晨容易产生REM睡眠期（眼球快速运动睡眠期，人在REM睡眠期通常会做梦）的时候。他们也发现，在大多数情况下，要想连贯地记住梦里发生过的事情，只有在惊醒后迅速提笔记下来。如果没有及时记录下来，到了上午11点，睡眠状态下特有的记忆方式会让最清晰的梦境体验也随风而逝。奥托·洛伊维（Otto Loewi），1936年诺贝尔奖获得者，被实验中出现的问题困扰了很久（内容有关神经脉冲的化学物质传递）。有一天夜里，梦里出现了他苦苦追求的答案，但是他没有立刻记下来，于是忘记了。第二天晚上，他躺在床

上，想重新回到那个重要实验的梦境里。醒来后，他冲进实验室，为他赢得诺贝尔奖项的发现就此诞生。这个故事提出一个有趣的问题：我们能决定梦里的内容吗？我跟很多人讨论过，他们中很多人都有过和我类似的经历：从美梦中苏醒，然后再次进入梦乡，继续刚才没有做完的梦。

我想进一步验证弗洛伊德有关梦是再现白天发生事件的理论：我躺在床上，回忆那一天经历过的悲伤和喜悦，把它们分别归类。在梦里，所有的情感都反映了出来，只是故事的脉络变了，参与的人也发生了变化，有些不相干的人也被扯了进来，包括友情出演的凯特·莫斯（Kate Moss）。尽管这算不上严肃的科学实验，但还是挺有趣。

所以，尽管我对这个话题研究得不算深入，还是可以得出一个小小的结论：当你夜里入睡的时候，很有可能在梦里重新体验白天发生过的情感故事。但是你会采用创造性的、抽象的方式，就好像最美的诗歌，是非线性的、有力的抽象概念。这样一来，你在每个晚上都可以成为诗人——能不能回忆起吟诵的诗句并不重要。

另外一个结论是：因为我们的感官局限于视觉、味觉、触觉、嗅觉和听觉，当我们进入睡眠的时候，

其他的感官便会被唤醒，积极参与，让我们的梦境有一种超自然的感觉，五光十色、绚丽多彩。

好吧，我要承认，这些都是我的突发奇想。但是这些想法，也许会为你每个晚上六到九个小时的睡眠增添一些乐趣。

Graphic Designers Still Haven't Really Embraced the Web

平面设计师居然还是网络白痴

4.0 min.

艺术与建筑历史学家尼古拉斯·佩夫斯纳爵士
（Nikolaus Pevsner）在1911年写到：

**"我们并不排斥机器；我们欢迎机器的加入。但是
我们希望它们由人来掌控。"**

我的一位设计师朋友有一天告诉我："我一点也不
排斥网络，只是不喜欢设计受技术的局限，我也没
有打算去学那些技术。"我完全理解他的心情，尊
重他的看法，但是当我浏览了网站，欣赏了当下最
热门的数码公司完成的作品，我得出以下结论：就
像设计和广告这两个世界正陷入僵局，设计和互动
（网络）这两个世界也停滞不前。

除了极少数例外，大部分平面设计师都放弃了他们
在新兴传媒界中的应该"扮演"的角色，也许原因
就像我的朋友说的，是为了顺从"其他专业人士"
的选择。如果你对这个说法心存怀疑，只需要自己
去访问一下一些公司的网站，比如Tribal DDB、
R/GA、The Barbarian Group或者Razorfish，
这些都是现在美国互动传媒的宠儿。把他们作品
中表现出来的创意，跟2×4、JDK、Sandstrom
Partners、Cahan & Associates或Pentagram

公司设计的标志、包装、环境和宣传材料中表现出的美妙逻辑性作比较。

据估计，网络上大概有两亿个网站，每年还有数以百万计的新网站诞生。去年启动了多少个包装设计？多少个识别系统？多少张海报？要是我换个说法："你的公司在去年完成了多少个年报？"我想我要表达的意思应该很明确了。

我想，每个人读到这里，应该对传媒的现状有正确的估量了吧。他们也许会对网络多加留意和关注，也许跟我那位朋友得出同样的结论："好吧，设计的活儿多的是，就让那些网络公司把网络上那些狗屁东西都做了吧。"也许现实就是如此，但是我不得不深表关切。请大家注意，我是个曾经从事广告行业的撰稿人，而不是个设计师。

我很担心，如果设计师把网络设计这一块让给其他专业技术人员，大好的机会就被错过了，因为这也许是20世纪60、70、80和90年代以来，设计的重心分别从杂志、书籍、唱片封面过渡到年报之后，设计师所面对的又一个发展契机。全球化影响了广告业，继而影响网络世界，在我的眼中，唯一能够驾驭这股浪潮，拯救世人的英雄就是平面设计师们。那些大公司一旦明白这个道理，公司网站预算可以支持任何广告公司的小时广告费率。耐克公司首席执行官Mark Parker最近发

布通知，要把该品牌市场推广预算中有关网络推广的份额大大提高，具体事务由其长期合作伙伴Wieden+Kennedy来负责。这表明，变化已经开始了。

另外，从一位平凡的广告文字撰稿人的角度出发，我觉得，设计师们不愿意投身于网络设计的原因有如下三点：

1.他们从主观愿望来说不愿意。

2.他们喜欢可以触碰、感知和抚摸的东西。

3.他们觉得受制于技术。

但是，就好像了解印刷流程可以提高设计水平一样，多了解网络世界的好处和弊端，也可以让设计师受益匪浅。幸运的是，有不少年轻的设计师都是网络高手。不过我对优秀设计师们在网络上的表现保持谨慎的态度，也许是相对于他们创作的其他设计作品，我觉得他们做的网站设计中，99%都没什么新意。

我还突然想到，现代主义就是根据存在的社会现实想出一些搭配的术语，对众多社会行为准则争执不休，最终归结到有逻辑性的、美妙设计的核心价值。

有人最近告诉我，我们已经进入了后现代主义时期，我觉得这听起来和上一个"主义"的兴起没什么两样，不过是愤世嫉俗和无聊倦怠的说辞。不过这也提醒我，新的社会潮流到来了：也许我们应该把它称作"新现代主义"。也许新现代主义会迎来新设计手段的诞生。

也许你，就是引领这个新浪潮的先驱之一。

A New Secret Weapon for Producing Great Work: Respect

3.0 min.

最近，我读到一个由医学研究人员进行的实验，研究人员记录了数百个内科医生和病人之间的谈话。有一半的医生因为缺乏责任心而被病人投诉，另一半则得到病人的认可。实验小组发现，仅仅听一听谈话内容，就可以找出被投诉的医生，因为谈话暴露出一些明显的特征：比如相对于从未被投诉过的医生，他们花在病人上的平均时间还不到三分钟，他们通常不会用这样的开场白："首先，我会做……然后，我们可以做……"他们不会主动倾听病人的发言，也缺乏幽默的态度。两组医生在谈话中，为病人提供的信息在数量和质量上完全没有差别，唯一的差异是他们的态度和举止。研究人员决定进一步展开实验，把医生和病人之间的对话剪切到只剩20秒，同时把声音弄得模糊不清，这样一来，实验小组根本听不见医生在说什么，只能观察他们的举止、体态语、表情等。结果表明，实验小组还是可以通过画面里表现出的烦躁和不屑，几乎百分之百准确地把被投诉的医生认出来。（我的妻子在俄勒冈卫生科学大学工作，她证实了这个说法："病人投诉的不是医术糟糕的医生，而是态度糟糕的医生。"）

这个故事对创意人士的启示是：重要的不是我们的

天赋有多高，我们完成的作品有多伟大；恒久的成功取决于上场击球的次数，次数的多少取决于满意的客户，他们的满意不光取决于优秀的作品，还包括我们的态度和举止。

我很幸运地与许多客户保持了长期的合作关系。其中有一位，在过去十年中，我数次跳槽的情况之下，还对我不弃不离。但是我也时常有内疚感，因为有时会错误地判断他们，觉得他们糟透了，尤其是某个举动让我回忆起一段痛苦的合作经历。我不会天真地认为所有客户都是好心肠、聪明人，但是我知道他们是衣食父母，除非我选择纯艺术那条路，否则，我必须尊重他们，乐于倾听他们的心声和想法。

以前我从来不许什么新年愿望，但是当我在新年的第一周思考这个问题的时候，其实觉得许个愿也不是件坏事。所以，我按下了重启键。我仍然希望找到勇敢而智慧的客户，我会小心谨慎，尽量避开那些不能体现自身价值的工作。不过，我会选择回归到奇幻而生机盎然的事业中，为客户完成不朽的杰作，让艺术成为生命中难以割舍的永恒。

How the Saarinen Family Saved Me from Becoming the Sausage King

沙里宁父子如何使我免于沦落为肉肠国王

3.0 min.

这听起来就像是天意：我出生到这个世上，本来是为了延续肉类制品的辉煌的。我的祖父、我的父亲和他的三个兄弟、他们的妻子、我的侄儿侄女、我的两个同父异母的兄弟，全都帮着打理家族事业——Economy Sausage（公司名），有一阵子在加拿大生意还挺不错。我的父亲，阿尔弗雷德·豪，曾经自己创作了一句宣传语：**美味肉肠、猪儿荣光**。你可以在卡车车身、扑克牌、烟灰缸和铅笔上看到。是的，我就是遗传了这样的天分。要是我不从事广告和设计，专心致力于猪肉产品，我可以继承的东西还要多些。（我的亲弟弟也打算逃离猪肉的熏陶，想当个公司律师。）

我直到现在还记忆犹新：散发着香气的肉肠世界在我的面前豁然展开，然而我在七八岁时唯一的兴趣——让我的父亲惊愕不已、忧心忡忡的兴趣——却是摩西·萨夫迪（Moshe Safdie）[①]设计的位于蒙特利尔马克德鲁安码头（Marc-Drouin Quay）上的人居67（Habitat 67）、迪斯尼乐园的孟山都未来之屋（Monsanto House of the Future）（我经常把它画在素描本上）、精挑细选的广告（从报纸杂志上剪下来，张贴或悬挂在卧室的墙上），还有不知出于什么怪异的原因，我对

①
摩西·萨夫迪（Moshe Safdie）：加拿大籍以色列裔建筑师。

②
埃罗·沙里宁（Eero
Saarinen）：20世
纪中叶美国最有创造
性的建筑师之一。他
在"有机家具"的
设计也非常突出，
"马铃薯片椅子"
（Potato Chair）、
"子宫椅子"
（"Womb" Chair）、
"郁金香椅子"
（"Pedestal" Chip）
都是20世纪50年代
至60年代最杰出的
家具作品。通过这些
椅子的设计，Eero
Saarinen把有机形
式和现代功能结合起
来，开创了有机现代
主义的设计新途径。

由埃罗·沙里宁（Eero Saarinen）②设计的郁金香桌子和椅子也非常感兴趣。我还狂热地迷恋宝蓝色的地毯，说服父母买了一张铺在我的卧室里，不知道专业的心理治疗师能不能对这种怪癖作出解释。

这些东西，尤其是人居67、未来之屋和郁金香桌椅，完全俘获了我的想象力。我不觉得它们是"现代主义"的产物，因为我根本就没有听过那个术语。它们只是流畅的线条、新颖而实用的造型，在我幼小的心灵引起了震动，从那一刻起，便萦绕在我的灵魂居所。这是一种欢畅淋漓的感受，埃罗·沙里宁仿佛通过他的设计作品在和我谈话，"完美的艺术形象就在此处，从你的个性中脱颖而出，对你施加持久的影响力。"

我担保你们都知道沙里宁父子的故事。一家人在1920年代从芬兰移民到美国，身为建筑师的父亲埃利尔·沙里宁执教于克兰布鲁克艺术学院（Cranbrook），儿子埃罗则在那里师从伊莫斯夫妇（Charles和Ray Eames）学习雕塑和家具设计，也在那里埃罗同佛罗伦斯·诺尔（Florence Knoll）③结了挚友。埃罗接下来在耶鲁大学学习建筑，最后开设自己的工作室。除了圣路易斯市的"大拱门"（Gateway Arch）和纽约肯尼迪机场的美国环球航空公司候机楼（TWA Flight Center），他还与诺尔合作设计了一系列

③
佛罗伦斯·诺尔
（Florence Knoll）：
著名家具设计大师，
美国Knoll公司的首
席设计师。

家具作品，其中就包括在20世纪50年代末设计的郁金香桌椅。这套桌椅已经成为经典的造型，现在仍在生产，而且跟当初问世时、跟我第一次见到它们时同样"线条流畅、造型新颖而实用。"（你可以在Design Within Reach网站上看到，地址是www.DWR.com。）

作品本身会说话，内容或许不一定翔实，但足以传达要点。优秀作品的声音可以穿越时空，同一个8岁的孩子交谈，抓住他的想象力并因此改变他的人生轨迹。让这个孩子放弃"美味肉肠、猪儿荣光"的事业，去追求完美的艺术形象，让个性中的艺术敏感尽情释放。

Designers Don't Read

A Writer's View
of Semiotics
and Why
You Might Care

撰稿人眼中的符号学，你不看不知道

3.0 min.

有一位我很欣赏的设计师写道："平面设计要满足美学需求，符合形态法则和二维空间表达，用符号学、非衬线字体和几何传达意思，对信息进行抽象化、变形、阐释、旋转、扩大、重复、反射、归纳和再归纳。但即使做到了这些，却和表现的对象不相关，也不能算是好的平面设计。"

记得我曾经说过，设计师的声音应该比客户更响亮，但是上文所引用的保罗·兰德《关于设计的思考》（*Thoughts on Design*）中的文字，给了我们明智的劝告。不过，相关性可以体现在不同方面的不同层次。

比如知识层面上的相关："这个构思我能理解，我同意或不同意其付诸实施。"

比如情感上的相关，这种相关性也许根本就没有逻辑性和完整的框架结构，但是可以从感人肺腑的层面传达意思，潜力巨大。

不过，用情感相关的方式来传达意思不是件容易的事情，需要非凡的才干和技巧——兰德才能做到这一点。在这个层面，设计师必须像税务官一样周密

分析，找出天衣无缝的逻辑关系，然后提出自己的艺术构思。这个缓缓揭开面纱的构思深邃而抽象，绝非随性而为，里面所包含的简约和美丽让我们大为震惊。迈克尔·布雷特（Michael Bierut）重新设计了马西莫·维格纳利为萨克斯（Saks）第五大道精品百货店完成的品牌标志，其创意可以堪称用情感相关来传情达意的典型实例。记得当时我正在波特兰，从一家Saks店的橱窗旁路过的时候，无意中看到这个新设计的标志，我在原地呆立了半晌，被设计中袒露无疑的感情迷住了。最近，我和一位设计师朋友去参加会议，在路上，我们俩不约而同地被路旁的一个图案吸引住了：一个黑白相间的购物袋，有半截露在回收垃圾桶的外面。一瞬间，我和他面面相觑，异口同声地说到："迈克尔·布雷特。"

在各种媒体手段狂轰滥炸，感染力每况愈下的大背景下，这种唤起受众情感共鸣的传播方式有极大的发展潜力，它与众不同，跟预期受众达成心灵上的契合，甚至可以从人性的、美学的角度证明其存在的价值。

我很快便亲身体会到了这一点。清晨，我在家附近的公园里遛狗，睡眼惺忪。整个波特兰市还没有苏醒过来，我迟钝的大脑也只能处理最少量的画面、数据和信息。从视觉上，我看到了"绿色"（草地是明亮的绿色）、"草地"、"黑色"（凯蒂身上

的黑毛在阳光下耀眼夺目）、"狗"、"棕褐色"
（凯蒂迈着欢快的步子朝一棵枝繁叶茂的古老冷杉
跑去）、"树"。

就这些，**绿色、草地、黑色、狗、棕褐色、树**，总
共六个词汇的信息，从肉眼中可见或不可见的数以
百万计（也有些物理学家和生物学家说数以亿计）
的数据点集合里跳出来。我相信，我的感觉器官在
正常条件下可以获取更多的数据，但是那时候情况
有些特殊，我有些疲惫不堪，而这正是今天的观众
们普遍的状态：疲惫不堪、心力交瘁、难以抉择、
不受尊重。

鉴于此，我们必须帮助客户分清问题（信息）的主
次，找出消费者的情感依托。可以在某种程度上帮
助或引导观众的传播方式是什么？他们眼中的"绿
色"是什么？他们喜欢的"草地"是什么？"黑
色"是什么？其他的细节会荡然无存，总之，我们
应该为他们找出与情感相关的关键信息。

我正在读意大利诗人马里内蒂（Marinetti）的
《未来主义者宣言》（*Futurist Manifesto*），书
中的语言既抽象又充满诗意，革命性的词句颇有煽
动性，唤起读者对艺术的反思，挑战陈腐的传统，
在作者生活的年代，本书的确撼动了显露出疲态的
资产阶级艺术。

我越来越坚信，从艺术感染力来看，没有什么可以超过相关性抽象（Relevant abstraction）。

"我们在创作中奋力追求，但很少能如愿以偿"——这是艺术作品中的诗歌，但是这首小诗可以激励、感染，甚至撼动整个世界。

My Lunch with
Michelle Pfeiffer
and
Whatshisname

与米歇尔·菲佛和某某先生共进午餐

4.0 min.

在我的个人网站上，列出了一些我心目中的设计界风云人物。如果要我把这个名单的范围缩小，只保留三个或四个"超级"英雄，杰伊·查特（Jay Chiat）会当仁不让名列其中。

查特是TBWA\Chiat\Day公司的创始人，在整个20世纪80年代和90年代早期，这家公司的影响力无人能敌，狂热的设计旋风最初从地理位置上看来最不可能的地方——洛杉矶刮起。紧接着，这股旋风又刮到了美国的广告中心麦迪逊大道，并横扫芝加哥和英国等地。查特，一个出生在纽约的年轻人，成功掀起了美国设计界的发展潮流，用自己对设计的独特理解完成了一系列杰作。他在洛杉矶市区的巴尔地摩酒店二楼开辟了办公室，以后又把整个公司，或者说把全美整个广告业，搬到了加州一个叫威尼斯海滩（Venice Beach）的地方。公司的办公大楼本身就是件独创的艺术品，被人称作"望远镜大楼"，由查特的好友Frank Gehry设计，他也是一位不折不扣的反传统者。

让我们把视线稍稍停留在20世纪80年代，停留在巴尔地摩酒店。在这个屋檐下，聚集了杰伊、李·克劳、史蒂夫·海登（Steve Hayden）、

里克·博伊科（Rick Boyko）、比尔·汉密尔顿（Bill Hamilton）、汤姆·科德纳（Tom Cordner）、杰夫·哥曼（Jeff Gorman）、加里·约翰斯（Gary Johns），以及未来Wieden+Kennedy公司的首席执行官戴夫·卢汉弗（Dave Luhr）。这简直就是广告业的名人录。噢，这里还有客户的名单：耐克（Wieden为其设计完成了电视广告系列和奥运会广告）、苹果公司（你也许还记得介绍Macintosh产品的电视广告）、保时捷、先锋、必胜客、雅马哈、加州冷饮。这些广告作品几乎垄断了所有广告比赛奖项。

在20世纪90年代中期，在成功为尼桑汽车赢得全球市场之后，查特开始着手打造一个国际性的广告网络，以便为更多的客户服务。很多人觉得，他只是想找个法子把赚来的钱花掉。然而，Chiat\Day在克劳的卓越领导下，甚至在公司失败地兼并了名为Mojo的澳大利亚公司之后，仍然保持了强大的实力，创意不减。直到TBWA开始主持公司的运作，杰伊开始从公司事务中解脱出来，全身心地投入艺术品收藏和担任一些网络广告新秀的咨询顾问。恰巧在那个时候我给他打了个电话，更准确地说，我让一个跑客户的家伙迈克尔·里欧，给他打了个电话。迈克尔在Chiat\Day公司辉煌的时候，曾经在那里工作过。那时我刚刚卖掉自己的公司，正在努力探索广阔世界里可能存在的其他传播形式，在这个过程中，我逐渐认识到，设计和广告

需要达到有机的融合，而我应该是这种融合的推动者。天赐良机，让我遇上这样一位求之不得的听众，他的眼界、领导才能和明星气质是我一直以来苦苦追寻的。他同意和我在圣莫妮卡海滩区的Ivy饭店共进午餐，让我喜出望外。几年前，我在纽约遇见过杰伊，但是那时我们根本没有机会坐下来聊一聊。现在，我终于可以和他面对面，不受干扰地交流了。

见面的日子到了，我打定主意，把平时租赁的廉价车升级成了时尚的敞篷车，好像是美洲豹牌的，因为我就要去见伟大的杰伊·查特了，微小的细节都不能马虎。当我的车开到饭店门口的时候，杰伊也刚好到了，他开着一辆普普通通的丰田车。我们互致了问候，坐在桌旁。在点了冰茶，寒暄了几句有关他的公司近况的小事之后，我决定要抛出一些有深度、有创见的问题，这些问题我一直想听听他的看法。就在这时候，一位美丽佳人走了进来，坐在我对面的桌子上。我记得有人告诉过我，她的芳名叫米歇尔·菲佛，比起银幕上的形象，现实中的她更漂亮迷人，不过对于这些明星的零碎韵事，我向来不往心里去。我甚至算不上她的影迷，直到她款款走进来的时刻。她美得让人窒息，她就坐在我对面的桌子上。

在接下来的九十分钟里，我的这位广告界前辈说得眉飞色舞，为我规划广告和传播未来的宏伟蓝图。

我敢保证，他一定说了一些振聋发聩，让人醍醐灌顶的见解，足以改变我一生的事业规划，也许还指明了传播方式的发展路径。只可惜，他的话，我一个字也没有听进去，我所有的注意力都集中在米歇尔·菲佛这位美丽佳人身上了。

我对他能抽出宝贵时间前来表示感谢，我们握手告别，祝对方一切顺利，然后我便开车直奔机场。现在，你们也许会问，我从这次面对面的深度会谈中学到了什么？我的答案是：有时候，美丽的设计比纯粹的内容更有感染力。事实上，有时候，美丽的设计可以成为内容本身。杰伊=内容，米歇尔=美丽的设计。在这个特定的媒体环境里（Ivy饭店），美丽的设计战胜了纯粹的内容。（另外一个教训是：租车时请选择普通轿车。）

For Every Caveman, There's a Talking Gecko

穴居人和绿壁虎：广告中的异曲同工

3.0 min.

时间回到1998年，The Martin Agency广告公司为美国政府雇员保险公司（Government Employees Insurance Company，简称GEICO）完成了新的广告策划，希望通过全国的电视屏幕一炮而红。广告宣传中公司的代言人是一只爬行动物，或者确切地说，是一只壁虎。（看出其中的端倪了吧？公司的缩写是GEICO，壁虎的英语是GECKO，发音是不是很相似？）这是每个广告客户梦寐以求的结果：让人看了第一眼便难以忘记的形象，类似于为美国家庭人寿保险公司（Aflac）代言的明黄色嘴巴、蓝色上衣的鸭子（Aflac听起来像鸭子的嘎嘎叫声"quack"）。你知道我有多讨厌GEICO公司的这则广告吗？每次出现的时候，我都会冲到电视机旁转换频道。我希望这只丑陋的壁虎，跟Sleep Country U.S.A.店和Shane Company珠宝公司翻来覆去播出的广告一起，被扔到地狱某个角落里。GEICO广告饱受指责，是因为其制作费用高昂；其中的动画效果，是由负责哈利·波特系列电影的动画团队完成的。其次，还是这个GEICO公司，率先在广告中引入了名人代言，让广告更娱乐化、大众化。也许只是在广告界对GEICO公司的评价

存在如此强烈的反差；在我看来，也正是GEICO公司，把商业电视广告推到了前所未有的高度。

在2005年的某个时候，电视台播出了三则新的GEICO商业广告，我们熟悉的细长身体、绿色皮肤的朋友不见了，取而代之的是一位身着西装和领带，满脸真诚的发言人，用柔和的语调讲了一小段话：把你的保险方案在线提交给Geico.com吧，简单易行，连史前的穴居人都可以做到。镜头切换到一家豪华的餐厅，我们看见GEICO的发言人在表达歉意……接下来的广告内容不用我提醒了吧？我觉得，我从来没有在任何商业广告中欣赏到这么棒的喜剧表演。

从那之后，又推出了好几则以穴居人为主题的广告，其中有一则，出现了一位心理治疗师，是由两次获得奥斯卡奖提名的Talia Shire（她参演的电影有《教父》和《洛奇》等）扮演的。后来，GEICO还曾经尝试打造"穴居人"系列广告，不过没有成功。广告界对这个尝试并不赞同，不过他们对第一次登上屏幕的穴居人广告都赞不绝口，因为其效果在我看来，绝不亚于苹果公司的"1984"广告[①]、大众汽车的"大众尚酷葬礼篇"、Alka-Seltzer公司的"我不相信我整个都吃下去了"（"I Can't Believe I Ate the Whole Thing"，经典广告语）、加州乳品加

[①]
"1984"广告：Chiat\Day 公司邀请雷德利·斯科特执导的"1984"，描述了一个创造力和个性极度缺乏的残酷世界，而这与苹果所倡导的理念正好相反。约翰·斯卡利（John Sculley）认为它是"历史上首个事件营销案例"。

②
Aaron Burr—Got
Milk?：它入选了《今
日美国》评选的25年
来最有影响力的25
条广告，名列第六。
"Got milk?"这个广告
风潮（campaign）
从1993年至今，都
是同一家Agency
Goodby, Silverstein
and Partners (GS&P
广告公司)制作的。广
告主是加州乳品加工
协会(California Milk
Processor Board)。
其第一支广告是Aaron
Burr（1993）。广告
讲述了一位历史学家
在一个看似不相关的
情况下，接到广播call-
in有奖征答电话，但是
他的嘴因为充满花生
三明治，所以他没有
办法回答清楚。利用
这样的情景十分传神
地描述缺乏牛奶的困
境——食物卡在喉咙
里的感觉，急需喝牛
奶来清理味蕾。

③
本田汽车的Cog：
被认为是最真实的广
告，这部广告用了两
台本田新雅阁，其中
一台拆成了零件——
广告用的完全都是真
的车里的零件。一共
拍摄605次，没有使
用任何电脑绘图辅
助，花费四天四夜在
巴黎一个工作室拍摄
而成。

工协会（California Fluid Milk Processors）
的"Aaron Burr—Got Milk?"[2]和本田汽车的
Cog[3]广告。这些仅仅是我列出的少量优秀广告作
品，它们为我们带来魔幻般的体验，让广告摆脱了
传统的模样。当策略、文字、设计、出演人物、导
演和广告的制作，最终被概括为美妙的简洁，广告
在观众眼中看起来更像一部精雕细琢的电影。刚刚
我列举的广告，很多都是由杰出的电影导演执导
的，比如雷德利·斯科特（Ridley Scott）拍摄的
"1984"，迈克尔·贝（Michael Bay）拍摄的
"Aaron Burr—Got Milk?"

让我们返回到GEICO广告。我会宽恕那只愚蠢的
壁虎，原因只有一个：这家公司让两个怒气冲冲的
穴居人坐在考究的餐厅里，冲着GEICO公司的发
言人摆出一副严肃的神情。每次看到这里，我都乐
不可支。我原谅他们曾经的过错，不过，要是他们
在接下来的广告剔除那只讨厌的壁虎，并做得比我
刚刚提到的广告更有创意的话，我会慎重考虑是不
是应该给他们打个电话，换一家保险公司。

（以上仅为戏言，我投保的Farmers公司无需紧
张。）

Even When
We're Lying
We're Telling
the Truth

我们说的是真实的谎言

8.0 min.

我想跟你们分享这些年来我学到的一个概念上的"小把戏",我一直尝试在极其有限的时间里,把详细的数据归纳成单一的、有意义的艺术构思,并最终把需要表达的文字内容注入其中。这个把戏,其实是最棒的演员们在表演时所采用的方法。

①
康 斯 坦 丁 · 斯坦尼斯拉夫斯基(Constantin Stanislavski):俄国著名戏剧和表演理论家。

康斯坦丁·斯坦尼斯拉夫斯基(Constantin Stanislavski)①无疑是戏剧表演艺术史中最重要的人物。他把自己的表演方式叫做"灵性写实"(spiritual realism),不过演员们通常把他所说的体系简称为方法论演技(Method)或者演技派(Method acting)。我本人更倾向于他自己的描述,因为它更符合戏剧表演的核心:**告诉人们真相,排除所有障碍物来告诉人们真相**。你可以尝试一下,坐在车里,尤其是一个人的时候,大声地对自己说:"在把自己弄干净之前,我不想见任何人。"这是电影《迷失在火中的记忆》(*Things We Lost in the Fire*)中的一句台词。在这部电影里,本尼西奥·德·托罗(Benicio Del Toro,他也许是这个时代最优秀的演技派演员)排除一个又一个困难真实地饰演了一位名叫杰瑞的瘾君子,戒除毒瘾的过程,我猜,当你第一次念出这句台词的时候,连自己都觉得有些匪夷所思,所以你继续

念第二次、第三次。你会听见口中说出这句话，但是你根本不相信。它听起来不"真实"，因为它本来就是虚构的。（除非你描述的是事实，不过要是那样的话，我会强烈建议你马上把车停到路旁，找人帮忙把自己弄干净。）

我们所认识的真实，是感觉上的真实。

梦境是美妙的体验，因为我们的大脑可以唤醒各种输入的信息，比如回忆、人、地点，甚至不同的时间轴，然后用某种方法把它们编织成一个语意连贯的故事。梦里的场景看起来如此可信，我们仿佛回到了中学时代，一边开着车在加拿大的高速公路上飞驰，一边和凯特·莫斯以及她的摇滚小男友皮特·多赫提（Pete Doherty）聊得起劲，而他们俩正开着车行驶在英格兰的公路上，我们在聊哪一种护手霜效果更好。我们会突然从梦中惊醒，发现家里的爱犬凯蒂正在用舌头舔我们耷拉在床边的手。大脑尽心尽力地工作，努力把来自内部和外部的信息输入变成一个故事，尝试找出真相。

斯坦尼斯拉夫斯基提到的方法之一，是把错误转化为宝贵的机遇，创作出有文字表达的故事，在更深的层次揭示真相。举个例子，两位演员正坐在桌旁交谈，其中一位不小心把桌上的纸巾盒撞落到地上。如果是一般的演员，他会无视这个细节，或者只是把盒子从地上捡起来放到桌上。他也许根本没

有意识到自己的行动有什么不妥，但是我们却被这个突兀的举动硬生生从剧情中拖了出来。要是换作是一位演技派演员，他会充分利用这些来之不易的表现机会。如果他在剧情中正情绪低落，他可能会飞起一脚把纸盒子踢得老远，或者把它捡起来，扯出一张纸巾擦擦鼻子，然后把盒子递给另一个剧中的角色。突然间，那个"错误"便成为一个有效的信息输入，把我们带入真实的剧情中。就好像我们的大脑把狗儿舔手心和梦中有关护手霜的讨论联系起来一样，一次意料之外的事件也可以让我们踏上奇幻的旅程。

当我忙于某个设计项目的时候，会花很多时间详细阅读项目情况说明、浏览已有的研究成果、查询客户的网站内容、了解原有的广告设计，我希望自己不要漏掉任何有用的信息。这和演技派演员仔细琢磨和揣摩要扮演的角色一样。一旦我对剧情和人物（品牌）有了些不算成熟的认识，我就开始着手为品牌撰写文字和故事。这些只是我个人的想法，除了我的设计伙伴，不会跟其他人分享。但是，即便对于设计伙伴，我也是在找到故事的脉络和大意，可以对品牌、产品和消费者进行阐释的基础上，才会和他们分享我的成果。

在这个阶段，客户是否相信或者赞同我写的东西，无关紧要。我只是写出了自己觉得真实可信的东西，而很多创意人士就是在这一点上功亏一篑：他

们担心自己的想法是否符合客户的心意，或者他们的内部团队过早地介入创意流程，他们的构思建立在摇摇欲坠、无逻辑性、不真实的基础上。其实要对付客户的偏见、横加干涉和人为阻碍，时间多的是。而现在，我们只能关注真实。一旦我们找到其核心，我们就可以在现实世界中大显身手了。想想刚才的例子：纸巾盒子从桌上掉落下来。我们不能因为客户的干涉，或者管理混乱、预算紧张、挑来挑去选到一张不满意的照片而大动肝火，我们必须坦然面对真实的情形，决定是万念俱灰地把照片一脚踢开，还是用它来擦擦鼻子，不管你的选择是什么，至少建立在有关客户和传播方式的真实基础之上。

如果我没有完成艺术设计，那多半是没有从一开始就搭建好真实的基础。演员的天分只能带领他走完表演之路的一段，如果他不能把握角色的真实，就只有祈祷导演、制片人、工作室执行总监和他的搭档Lily Tomlin能够大发慈悲了。这个道理也适用于导演，因为他不得不在往来穿梭的参演人员中，努力勾勒出故事和角色的真实。

关于真实，我还有一点补充：即使在说谎，我们也在试图传递真实。我们想说服别人——或者更多的时候是想说服自己。在特定的场景中，不同寻常的故事往往投射出与现实的强烈反差。这就是为什么彻头彻尾的谎言往往看起来比让人心存疑虑的真理更真实可信的原因。最近几年《周末夜现场》节目

推荐的演员里，我最喜欢在《真爱之吻》中扮演佩内洛普（Penelope）的克里斯汀·韦格（Kristen Wiig），她用多变的发型塑造出人物的内心世界，怪异的言行让她卓尔不群。有一位女士的猫刚刚死了，嘉宾主持莫利·香侬（Molly Shannon）说，在她的眼里，猫就像个孩子。佩内洛普说："我的猫就是我的孩子，我肚子里怀了它，生了它，所以……我有个猫孩子在医院里，给猫孩子洗澡，所以……"寥寥数语，就显现出她的言行的古怪。"我可以让自己隐形，所以……"她曾如此声称，但是，当众人带着鄙夷的眼神从她的身旁逃开的时候，她真的成了隐形人。

所以，我要说的是，首要的一点是找到真实所在。接下来，编织美妙的谎言。

Designers Don't Read

What Is Modern?

7.0 min.

最近，我向我的设计师朋友们提出一个问题："当今社会，什么是'现代'？"

我小心谨慎地在设计理论和批评的海洋中漂流，唯恐航行得太远迷失了方向，尤其是我本人并不是平面设计师（我是创意总监、广告撰稿人、一个倡导者和拉拉队员，但**并不是**设计师）。所以，对于这个话题，我唯一的发言权是无尽的热情，与国内顶尖设计师们合作共事的愉快经历，和我对设计**构思**怀有的强烈兴趣。无论我的独特视角是美好的还是荒谬的，它始终保有一种毫无功利的色彩。很多在克兰布鲁克艺术学院、加州艺术学院（CalArts）和洛杉矶艺术中心（Art Center）的专家们，已经忘记了很多连我这个门外汉都记忆犹新的基础知识，比如平面设计原理、现代主义，或任何与设计相关的"主义"。面对这样的讨论，我不敢说自己有百分之百的信心：我不过是一个撰稿人，一个加拿大人，我也会出错。

"现代"的组成部分有哪些？这个问题在很多层面上激发了我的兴趣。首先，在提出这个术语将近八十年后，我们终于展开了一场相关的讨论，尤其是参与讨论的人大多不同凡响。有的人指出，"对

艺术家来说，现代主义就是反叛。"但是离经叛道的人往往摒弃任何形式的"主义"，或者拒绝所有人为的评价标准。艺术家们通常把**规则**看成是应该被打破的东西，即使是你自己对该问题的回答（你自己的作品或观点），或者是德高望重的设计师和建筑师的著作与演讲，都在某种程度上背叛了包豪斯艺术以及其在平面设计领域的继承者——欧洲现代主义的谆谆教诲和艺术主张。

有一位设计师朋友曾经引用了查尔斯·伊姆斯（Charles Eames）[①]的观点，认为现代主义就是符合你生活的时代，利用你这一代人所能找到的最前沿的工具和方法，设计出真实反映时代面貌的东西。我同意他的看法，这是现代主义的基本信条，可惜我并没有看到它成为**今天**设计界创作的普遍**原则**。很多有天赋的设计师，仍然懒洋洋地不愿去理会网络世界为他们提供的设计创作机会，要知道，网络、便携式媒体播放器以及可以上网的移动电话，组成了我们这代人"最前沿的工具和方法"。

从我的"旁观者"角度，加上我和全美各地设计公司的共事经历，我见证了一种设计中的多元主义：这里在寻求新的表现形式，那里在回归旧的表现形式。我觉得，也许在潜意识里，很多设计师都在努力探求，现代主义的**原则**究竟有没有过时。这种困惑广泛存在于版面设计中。

[①] 查尔斯·伊姆斯（Charles Eames）：美国最杰出、最有影响的少数几个家具与室内设计大师之一，同时他也是建筑师、发明家、设计师、工艺师、科学家、电影人。总而言之他是一位创造家，他的创造并非是一系列独立的成就，而是一种统一的美学观，其中有很多分支式的表现形式。

很明显，每个投身于实用艺术的人，都有权利和责任探寻新的途径、新的形式，甚至为旧的形式增添新的内容。从表面上看，设计界总是在提出同样的问题："接下来是什么？"但是我觉得，更有意义、更有用的问题应该是"什么是真实的？""接下来是什么？"，把设计带入现时或过时的时髦中，而不是立足于相关性或文化意识，其结果是流于肤浅的设计风格，千篇一律的构思，甚至是彻头彻尾的抄袭。"什么是真实的？"，使得设计更智慧、清新、经典，也更具冲击力。这种经典造就了约瑟夫·穆勒-布罗克曼（Josef Muller-Brockmann）的海报和保罗·兰德的作品，它们看起来就像在几分钟前刚刚完成的（假如今天还能有人创作出这些杰作的话）。另一位设计师朋友最近向我炫耀他在Powell's书店淘来的宝贝：一本55年前出版的名为《候选人》（*The Candidate*）的书，写的是吉米·杜兰特（Jimmy Durante）角逐1952年美国总统选举的故事。我不知道是谁为这本薄薄的小书设计了封面，看起来富有清新典雅的艺术气息，类似的作品只有在今年或明年的《加州设计年鉴》（*CA Design Annual*）上才看得到。

我之所以提出"什么是真实的？"的问题，是因为现代主义（和新的版面设计）所秉承的始终如一的设计原则在今天仍然行之有效，它们无论在过去还

②
新浪潮：新浪潮平面
设计运动(New Wave
Typography)，由瑞
士的巴塞尔(Basel)
和几个原来与瑞士的
国际主义平面设计运
动关系密切的设计
家所发起。主要的
平面设计师代表有
领导人沃夫根·魏
纳特(Wolfgang
Weingart)、格丽曼、
威利孔兹(Willi Kunz)
等。新浪潮的版面设
计不但是对于国际主
义平面设计风格的挑
战，更加启发了整个
平面设计界对于新思
路建构的可能性，各
种曾经出现的风格例
如达达的照片拼贴都
重新被加以运用、大
量使用黑白和空白、
疏密对比的方法，到
20世纪80年代成为西
方非常流行的平面设
计风格。

③
鲁迪·范德兰斯(Randy
VanderLans)：《流
亡》Émigré 杂志的创办
者，这本杂志坚决致力
于电子类的创作活动和
图形设计中的新兴力
量，始终关注理论化和
主观性的设计方法。
《流亡》杂志为试验性
的排版、写作和字体设
计提供了超大的纸质画
布，推出了很多经典的
字体。

是现在，都是真实可信的。（像自然界的"法则"一样真实，比如万有引力或热动力学，而不是人为制定的"规则"。）如果你怀疑一切，总是试图打破**规则**，那你一定是个艺术家；而如果你妄图颠覆**法则**，你就是不折不扣的傻瓜。

这就把我们带进了后现代主义和它不伦的私生子——结构主义，或所谓的"新浪潮②"，比如《流亡》（*Émigré*）、《沙滩文化》（*Beach Culture*）、*Ray Gun*杂志上刊登的东西，和其他标志着现代主义寿终正寝的"运动"。我曾经订阅过*Émigré*杂志，还买了一大堆字体文件，那时候觉得Hobo和Dom Gasual字体非常新颖别致。不过，有趣的是，我并没有看到那些字体改变我们的审美取向，今天的设计师们也已经将其弃之不用。让我想想，我买的上一期*Émigré*杂志还是在2001年左右。一切都恍如昨日，鲁迪·范德兰斯(Randy VanderLans)③、祖扎娜·拉利奇科(Zuzana Licko)④、艾普瑞尔·格丽曼(April Greiman)⑤和大卫·卡尔森还正当壮年，然而他们的辉煌时代已经故去了。我不是在这里空发牢骚，不过是说出了一位没有读过艺术学院的加拿大籍撰稿人眼里看到的实情：人们说现代主义已经死去，这不免有些夸大其词了。经典的、清晰的版面设计在今天仍然有鲜活的生命力，甚至比以前更大有作为，因为我们的数字文化在飞速发展，电子邮件和文本信息成了

④
祖扎娜·拉利奇科
（Zuzana Licko）：
著名字体设计师，
其代表作有：Matrix
（1986）、Mrs
Eaves（1996）、
Triplex（1989）等。

⑤
艾普瑞尔·格丽曼
（April Greiman）：
世界上最受敬意的设
计师之一，1998年她
获得了美国平面设计
艺术研究院的勋章和
克莱斯勒创新奖。艾
普瑞尔·格丽曼可以
说是最早使用苹果电
脑进行平面设计的设
计师之一。在设计的
道路上，她经历了由
铅笔和颜料到照相机
和摄像机以及数码媒
体的全过程。由于她
在数码技术领域对新
的应用软件及程序方
面的不断探索，2000
年，艾普瑞尔被命名
为"苹果大师"。

人们交流的首选。

设计师要坚持的底线是：时代、文化和品位会随着时光流逝而发生改变，但伟大的艺术构思会日久弥新，它们经得起时间的检验。既然平面设计将艺术构思摆在首要的位置，设计工作紧密围绕这个构思展开，那么我们如何称呼它，或者学术界试图对其改弦更张，已经不那么重要了。马西莫·维格纳利在1973年为萨克斯精品百货店设计的品牌标志，在今天看来仍然是伟大的构思。迈克尔·布雷特在2007年为这家店重新设计的标志，估计到2041年还魅力依旧。

我的另外一位设计师朋友，他设计的作品你一眼就辨认得出，不过不是在设计年鉴上，因为他本人拒绝参加这些无聊的比赛。他在设计的时候，只喜欢用有限的几种字体。你一定觉得他是个单调古板、不思求变的家伙，其实不然，他是我合作过的人当中，最灵活多变、思路开阔的问题解决者。他的作品中有深邃的概念，清新的风格，而且很**现代**。

有一些现代主义的艺术创作原则，我觉得可以历经岁月的磨炼而泽被于后人，其中包括设计本身对社会的重要性，设计创作中的跨学科途径，逻辑的重要性，清晰的版面设计，尊重"直接用户"（不再是一个流行于20世纪30年代的老词儿，而是对现

代实用主义更深入的思考），简洁和去除冗余雕饰
的典雅之美（用户和实用主义的需要），必备的素
材和利用最新的工具和技术，以及最重要的一点，
永远不要忽视艺术构思。

What Making Radio Commercials Taught Me about Design

电台广告教会我设计的本质是什么

5.0 min.

有些古怪的广告撰稿人喜欢为电台广告撰写广告词，我便是其中之一。尽管设计电视广告占据了不少时间，我还是会偶尔接受电台广告制作，把自己关在办公室里，绞尽脑汁让广告词与众不同。有时候，我的努力还真没白费。面对电台广告陈旧落后的现状，我看到了巨大的发展机会和空间，于是在1996年创办了Radioland。我们在波特兰和洛杉矶开设了工作室，并且在好莱坞开了一家名叫"The Big What If"的录音棚。在接下来几年里，除了偶尔完成一些设计中的文字任务，我把所有的精力都投入到电台广告设计中。我跟许多公司合作过（Wieden、Crispin、Chiat、Deutsch，以及其他数不清的小公司），帮助他们进行电台广告宣传中的创意指导、文字撰写、角色分配、导演和制作。很多人都问我，这样做是为什么？甘愿放弃传统的广告设计之路，而去从事什么……**电台广告**？我的回答很简单，估计会让他们大失所望：在我看来，声音媒介就是故事本身。在视觉手段缺席的情况之下，广告的文字和声音的设计必须足以唤起听众的视觉体验。这就是我喜欢有故事脚本的电台广告的原因。它帮助我通过故事的讲述，让听众的眼前出现触手可及的画面。他们一定会看见什么，或者尝试用想象力勾勒出影像来。（一旦故事

的脉络成形，你就可以开始用视觉元素迷惑你的听
众了。）

用声音来讲故事，其间颇有讲究，跟广告设计流程
中的细节有异曲同工之妙。首先，要有完美的构
思。很多撰稿人天真地认为，只要完成了文字脚
本，便有了艺术构思。这就是为什么我总是让撰稿
人或创意团队在提出文字脚本之前，先说说他们粗
略的构思。如果他们的点子打动不了我（或者有时
候连他们自己都觉得不尽如人意），脚本又有什么
用呢？有时我会为广告公司出谋划策或一起研讨，
我总是鼓励这些创意人士们，不要管某种传播手段
可以**说什么**，而要明确他们希望这种手段做**什么**。
我觉得这适用于任何优秀的设计作品。

在完成数百条电台广告之后，我还学到了一点，那
就是单一信息的重要性。让广告满足客户期待的效
果是成功的关键。当新的客户想利用空中电波来进
行广告宣传的时候，我会问他们一个问题：在过去
一周电台播出的广告里，他们能回忆起哪些？通常
情况下，他们一则都说不上来，要是碰巧记住了一
则，那一定是言简意赅。很少能有人完全记住一则
好广告，我问他们还记不记得广告的具体内容，他
们的回答通常只有一两个信息点。于是，我提醒这
些客户，每年花在电台广告上的钱有上亿美金，而
仅有一两则成功的广告为消费者所接受。我的话让
他们狂热的头脑顿时清醒了些。怎样让电台广告的

巨大投资物有所值？如何让消费者在听了广告后的一周里还能回忆起具体的内容？也许，电台广告的成功经验也值得海报或印刷品广告学习和借鉴。

通过电台广告，我得到了另一条适用于平面设计的教益。在电台广告里，演员的表演就像是排版（typography）即印刷工艺与字体、音乐是色彩、概念是摄影作品或插图、文字就是版式（layout）即版面布局。有时候，概念或多或少是被广告公司或客户主宰的。当文字稿送到我的办公桌上的时候，往往已经得到了他们的首肯。我可以选择保留原来的文字，或者动动脑筋对原稿进行润色和加工，这两种情况都让我备受煎熬。我猜测，你也接到过这样的苦差事。面对乏味而冗长的信息、形如枯槁的文字，我只能竭尽所能，为听众奉上长度为30秒到60秒的广告盛宴。我花费了数不清的时间，痛苦地寻找参演人物（排版）；我到处求人，希望上天赐给我一位才华横溢的音乐家，谱写原创音乐或者对现有素材进行改编和配乐（色彩）；我对演员们百般呵护、软硬兼施，盼望他们在表演中至臻完美。整个流程需要我像外交家那样左右逢源（可是本人最不擅长），还要具备威严、强硬和决断的能力——为的是完成品质一流的广告。不知道你有没有跟我**相同**的经历。

"用艺术来抚慰人"，这是文森特·凡·高创作的初衷，也是我制作电台广告时常常念叨的话。

它也是我在创作印刷品广告、电视广告和户外广告时始终坚持的理念：为接受者送上心灵的慰藉。几年前，我发现相对于广告（除了那些可以完成优秀广告作品的设计公司），伟大的设计作品更能起到抚慰人们脆弱心灵的作用，于是决定只专注于电台广告。我曾经主持过CLIOS的电台陪审团节目，在2008年还担任One Show的广播比赛评委。但是我现在关注的焦点只有一个：帮平面设计师讲故事。这样做，至少可以给一个人，带去心灵的慰藉。

The Importance
of Presentation
Skills

7.0 min.

递给你一把刻度从1到10的标尺，1代表最糟，10
代表最好，你觉得自己做简报（Presentation）
的水平会在哪个范围徘徊？差不多在一年前，我给
自己打的分是8分或9分。我有些洋洋得意，而且觉
得这么多年来从未有人对我的简报水平横挑鼻子竖
挑眼，得这样的高分是名之所归。我记得叛逆另类的
乔治·路易斯（George Lois）[1]说过，"作为一个创
意人员，三分之二的精力都耗在推销和保卫自己的
艺术构思上了"。（他还身体力行过，有一次客户
不同意他提出的海报设计，他就威胁说要从楼上跳
下去。）不过，现在时代已经发生了变化，有大量
的边缘创意人员参与到设计流程中来，"合作"和
"创意问题解决"已经成为设计公司和广告公司运
作的常态。这就需要全新的简报技巧——一种更为
民主的方式。不过从乔治·路易斯跳上窗台那一刻
到现在，人类的本性依旧。伟大的艺术构思并不能
取悦每个人，因为人们总是习惯于熟悉的、尝试过
的旧习。

我还记得当时的情景，那是我第一次觉得自己的简
报水平不错。因为一个广告宣传设计，我不得不前
往新泽西州见客户，但是不知是什么原因，最终没
有成行，所以就把简报制作成录像带寄过去。录完

[1] 乔治·路易斯
（George Lois）：著
名广告人、平面设计
师，曾为施乐、MTV
等品牌制作广告。
在20世纪60年代到
70年代担任*Esquire*
（《时尚先生》）
杂志艺术指导，在
1962年到1972年为
*Esquire*杂志设计了
92个封面。

之后，我先浏览了一遍，看有没有遗漏什么重要的东西。在录制的时候，我站在台上，感觉有些紧张和局促不安，不知道自己的表现如何。我的嘴巴有些发干，腿也有些软。但是当我观看播出的画面的时候，所有的蛛丝马迹都被掩盖了，我当时的想法是，"天哪，干得真棒，奥斯汀。连我都被你说动了。"（结果自然是皆大欢喜，客户那边顺利通过。）所以，我常常劝创意人员们欣赏自己录制完成后的简报，这会让他们信心大增，而不是饱受无关紧要的小瑕疵的困扰。当然，画面中的他们有时会面部肌肉抽搐，或者有些无伤大雅的口头禅，但是他们可以通过练习来加以改正。除非他们对做简报一点都不在行，实际效果往往比预期更好。如果你只给自己打了5分或者更低，而且从来没看过自己在屏幕上的表现，我建议你找个人把自己的简报录下来，慢慢欣赏。你应该会大吃一惊的。

我说过，在去年，我对自己做简报的能力进行了重新评估。注意力发生了明显的变化，而变化源于两个因素：第一，在过去的十年里，广告和设计两个领域经历了天翻地覆的变革，形成了更民主、更合作的模式。孤独的猎手（比如乔治·路易斯）单枪匹马完成自己的任务，策马前来宣传他的"宏伟构思"，为了保卫自己的构思不惜舍生取义，这样的时代已经一去不返了。概念的获取，更多是需要团队的共同努力。我不知道这样的方法是不是更好，但现实就是如此。第二，我花费了十年的时间和精

力，致力于电台广告设计，这让我成了电台广告宣传的行家。勤学苦练，我的简报技巧突飞猛进。其实也不难掌握：你准备个5到10分钟，然后把文字稿讲出来（大多数情况下，你自己写稿子，对文字精雕细琢，所有的内容在脑子里排练了一遍又一遍）。再结合一点表演技巧，你就可以准备迎接听众的掌声、笑声和客户赞许的眼神了。更重要的是，在完成了不下一千次简报之后，我学会了如何在发言完毕后乖乖地闭上嘴巴，等暴风骤雨过后再伺机再战。换言之，客户听完简报后会有各种各样的反应，我对每一种都长袖善舞、从容应对。我可以从一些咄咄逼人的客户那里得到不少富有挑战性的看法，面对这些挑战，不管是坚守阵地，还是从善如流，对播出的电台广告来说都是件好事。

转眼就到了2008年，我正在给设计公司宣讲一条内容翔实而周密的建议，协助公司进行下一步工作，确切的说是重新设计品牌。有个人告诉我，说他的广告客户那边出了些紧急情况，要亲自去处理，所以宣讲会最好长话短说。现在回想起来，当时我应该重新安排时间，而且建议大家都能空出半天时间来消化我的简报内容。我的语速飞快，想在有限的一个小时里涵盖所有的要点。我对宣讲的内容很满意（完美的设计构思），不过我敢肯定，排山倒海般的信息量一定把我的听众都吓傻了。看来，他们被我的简报深深打动了，可是当我离开会场的时候，觉得自己就像个蠢货，因为我完全主宰

了简报的节奏，有益的反馈一句都没有。类似的情况在过去一年还重演了好几次，听众们面对滔滔不绝的发言和疲于应付的信息，毫无还手之力。面对这样的挫折，我并没有满足于坐下来独自疗伤，而是后退一步，重新审视采用的方法是否得当。我求助于朋友和同事，让他们对我的简报水平作出真实的评价，还专门请了教练来培训。反馈意见不一定都能帮上忙，但总算让我有事可做。

我的第一个感悟来自于电台广告：它使我慢慢精通这一类简报，但它也让我知道自己该学习新东西了。现在，我宣讲的内容不再是项目中的一小部分，而常常是整个项目。能走到这一步，我要感谢多年来与我共事的客户规划师和客户经理们，他们工作能力非凡，为我排忧解难。

第二个感悟得益于我的一位设计师朋友，他用的字眼叫"情感迁移"（transference）。因为我们常常是几个简报同时进行，宣讲的对象包括广告从业人员和设计系学生，我在不同的会场往来奔忙。他给我的意见是，我的发言激情洋溢，但有些过火，也许我应该试着用常规的方式来表达意思，把节奏慢下来，让客户自己去体会设计构思的精巧。换句话说，让作品本身来说话。或者，对作品报以更多的信任。（我照他的方法试了几次，效果还不错。）

简报的准备工作也很重要。不是数量，而是本质。

换言之，我必须用准确的语言表达为简报增光添彩，提前考虑客户可能会提出的反馈和批评。简报内容必须简明扼要，支撑材料要无懈可击。我的任务是宣传设计构思，而不是简报本身。

乔治·路易斯有关创意人员的描述（三分之一的设计构思，三分之二的推销和保卫），在今天的广告市场也许行不通了。相对于老派的做法，现在的简报采用了更聪明、更有策略的方式。宣讲人要充满自信，就像我推销电台广告设计构思时一样。

这样我才可以攻守兼顾，处理客户抛出的棘手问题。而且，在认真分析之后，意识到自己的错误和不足。

Designers Don't Read

Concept Development: Some Different Approaches that Work

9.5 min.

在本书创作的同时，我突然想到，有些人也许不太满
意我将广告业的帷幕掀开一点，将其不为人知的内情
和暴利展露在世人面前。"我们的设计构思（和利
润）远比你想象中复杂。"所以，为了安抚这些家伙
的愤愤不平，我接下来只谈谈自己寻找设计概念的感
受，而对合作过的设计公司、广告公司的创意流程和
方法避而不谈。前文说过，我曾经为超过五十家公
司担任过自由撰稿人，每一家的设计创作流程都差
不多。个人的创意流程往往因人而异，但往往差别
不大，而且在我看来，存在微小的差异是不可避免
的——哪怕两位设计师在同样的老师那里学了同样的
课程，手里拿着相同的黑色素描本。

当两个风格迥异的创意人员凑到一起来解决同一个问
题的时候，场面常常变得很有趣（或者有些难堪）。
就好像盛大的舞会，有些舞蹈动作人人都会（比如华
尔兹，不同语言和文化背景的人都能接受），我们变
幻着舞步，随着音乐主题相互引导着舞伴，创造出全
新的舞台效果。当然，有时候我们会乱了方寸，脚趾
被舞伴踩得又青又肿，但这通常是因为不够专注或没
有默契，而不是舞蹈本身的问题。我在下文会提到解
决创意问题的途径，而且再次强调，这只是一家之
言，舞台上的高手们自有妙招。

首先，我不太喜欢态度良好的客户。等等，请让我换个更准确的说法：我不太**信任**态度良好的客户。强硬一点倒没什么，因为我本来就不指望他跟我志同道合，而是希望我们彼此消除成见、通力合作。我不爱听甜言蜜语，假如客户只会夸奖我"棒极了"，是个"天才"，麻烦事肯定会接踵而至。这样一来，对创意流程的尊重反倒成了额外的奖赏——我可不愿意受制于人。如果你喜欢被人牵着鼻子走，悉听尊便；在主人面前唯唯诺诺，最终惨死在自己的剑下。用你的智慧和才干来说服我吧！这才是客户口中说出的最响亮、最有意义的夸奖。

所以，让我们设想有这么一位难以对付的（但是公正的）客户，他对创意流程非常在意。我会对他的公司及其产品的相关信息仔细研究；我想知道公司的发展历史，对公司本身以及合作伙伴的优势和劣势认真评估；我想知道公司为什么开发出这些产品，跟其他竞争对手比起来有什么差异；我会在公司办公地点待上一天，感受公司的氛围，跟"穿着白色工装的家伙们"交谈；公司宣传中使用过的传播手段，我都会去亲自体验。最后一个阶段，我会去看看公司的竞争对手们都采用了那些宣传手段，但是在这之前，我关心的是公司的品牌在市场中的占有率和影响力。我把公司网站上的所有内容都打印出来贴在墙上，要是碰巧为几个公司同时进行品牌设计的话，墙上五颜六色的纸张会构成一道独特的风景。在项目启动的时候，这样的准备工作也许看起来有些庞杂，但却意义重大，尤其是对于已经

有了固定品牌的公司来说。我们总是难以摆脱旧有的观念，认为一切都理所当然。如果把每个品牌都看作正在蹒跚学步的孩子，我们就可以为他们带去成长道路上更多的呵护和支持，就像可口可乐这样的老品牌，也可以焕发新的生机。我们有充足的时间来处理浩如烟海的规则和系统化的标准，对家喻户晓的品牌进行准确定位。但是现在，为了追求创意，我们将金钱和利润抛到一边，从艺术的角度给客户和消费者带来福祉。

时机到了，我和设计师坐下来回顾情况简介，互相提出问题。大家心平气和地讨论，在不同的研究领域齐头并进。在这个阶段，讨论的目的主要是让我们在关键性问题上达成共识，对公司情况了如指掌。我们分享自己对这个品牌和其他类似品牌的认识，集思广益，不知疲倦。层出不穷的新问题，简略的笔记，胡乱绘制的草图。我们也许会忙得饥肠辘辘，于是跑到饭馆里边吃边讨论，需要解决的问题被暂时搁置一旁，我们聊起其他的项目或正在阅读的书籍。席间，我们谈论的话题会不自觉地回到公司情况说明上，"这不是……吗？"有人问到，"嗯……"其他人在附和，他们的嘴巴被鲁宾三明治塞得鼓鼓囊囊。于是，更多笔记，更多草图。我们返回工作室。现在，纷乱的思绪开始有些流畅了，我们开始关注情况说明的细节部分。大多数情况下，除非有战略分析师施以援手，我们只能把完整的说明拆分开来，提出问题，重新组合，耗费几

天的工夫。我们会专程拜访战略分析师或客户规划师，向他们求教在拆分过程中出现的细节性问题。他们对这些细节加以区分和证实，然后我们便可以松一口气，至少我们的基本假设还算正确。第二天，我们又聚在一起，针对设计任务和品牌，表达不同的观点和看法。激烈的辩论随之而来——健康而富有成效的辩论。设计构思源源不断涌现，我们把这些构思飞快地记录下来，提出自己的赞成或反对意见，你来我往、针锋相对，像网球运动员在赛场上一争高下。有时候，我们会误解别人的意思，而通过质询和应答，我们尽释前嫌、达成共识。标签、文字标题和视觉效果图写满了记事本。对我来说，它们就像是五彩斑斓的海报或内容丰富的帖子，用视觉手段装点了整个城市。或者，如果要完成产品包装设计，我会跑到零售商店里，看那里最棒和最糟糕的包装是哪些。然后，我通常会接受设计师们想出的方案，因为这是他们大显身手的时候，我的任务只是为品牌写出合适的广告文字，看能不能让品牌发出响亮的声音。

有些设计师希望我不要过多参与和影响创意流程，而有些自始至终把我看作可供决策咨询的人选。因为我们共同致力于品牌的核心理念的挖掘和开发，我和他们对这个问题的认识殊途同归。有时，我会提出问题或建议，为他们的创意设计之路推波助澜。一旦找准了方向，哪怕前进的道路不止一条，我也会为它们分别命名和设计路牌，帮助我的设计

师伙伴在简报的基础上描绘出发展蓝图。最近，不少设计师都意识到设计规划的重要性。以前，他们觉得这样的东西可有可无；而现在，设计师们越来越多地参与到写作的流程中。原因有两个：其一，我们可以跟随品牌地图勾勒出的路径前行，设计的方向也可以通过地图清晰地标出；其二，创意流程有更多的人和方式参与其中。也许我偏爱某一种字体，而我的设计同伴更喜欢某个动词，不过这仅仅是因为我是个设计迷。大家的选择都无可厚非，反而更能促进创意的最终完成。毕竟，我又不是马西莫·维格纳利那样的设计大师。

我发现，让客户从一开始就了解品牌的规划，有助于更好地展开品牌设计工作，而且还可以消除"我们"和"他们"之间的隔阂。在品牌规划之后，"联合作战"随之展开。设计师是主力军，我是"中立的第三方"，为他们提供"我喜欢这个创意，其原因是……"。我的意见比以前更重要了，因为一来我不是设计者，二来多亏我在客户面前美言了几句，要知道，设计师向来不愿意做这样的事情。

我喜欢参与品牌识别体系的设计工作，因为我相信，最好的识别体系往往有最完美的逻辑性和最成功的策略。在我看来，让撰稿人和设计师搭档，其威力如果用在打造品牌识别体系上，要远远大于设计普通的广告、海报或网站。

很多设计师都有自己的工作流程，而且效果还不错，不过这样一来，他们会安于现状、懒散下来，不愿意求新求变。我觉得变化并不是件坏事，就像前文说的，大部分设计师都具备不错的写作能力，善于把冗长的信息压缩成含义隽永的只言片语。但是当设计师需要和他人展开合作，试图从公司情况说明中找出最有用的信息的时候，双方很少能够相互理解和谦让，达成一致的意见。我们很难得听见他们异口同声地欢呼一声。两边要改掉的坏毛病不少，首要的一点，是要明确合作共赢的道理。

在概念开发的时候，我从来不看获奖作品年鉴或其他的商业出版物。不过我会翻翻杂志或摄影师的影集，*New American Paintings*(《新美国绘画》)杂志就曾经给我带来创作的灵感。每次参与设计工作，尤其是电台广告设计之前，我还会完成一个看起来愚蠢的练习，我把它命名为"双关测试"。每次确定了设计方向之后，我会围绕这个基本构思理出很多语意双关、文字游戏或有些陈旧的老话，目的是看它们能不能激发我的想象力。举个例子来说，如果大致的方向是"男士对鞋子钟爱有加"，我会列出很多相关的概念，比如：

你可以为所欲为，但是不准碰我的蓝色山羊皮鞋子。

You can do anything,but stay off of my blue suede shoes.

你的鞋柜里，永远少一双合适的鞋子。

You can never have too many shoes.

伊美黛·马科斯[①] > 伊美黛的丈夫

Imelda Marcos > Imelda's husband.

男士的挚爱。

Men who love too much.

我爱你有几分？请容我细细道来。

How do I love thee?Let me count the ways.

穿着鞋子行动一英里 > 穿着鞋子心动一英里

Walk a mile in my shoes > (Don't even think about walking)a mile in my shoes.

从前有个老妇人，住在鞋子里。> 从前有位老爷爷，住在鞋子里。

There was an old woman who lived in a shoe > There was an old **man** who lived in a shoe.

类似的例子还有很多，这些在内核意义上相互关联的概念可以帮助我找到难以预想的、更抽象的概念，或者说带有视觉联想的概念，比如最后那一行古老的童谣曲调。你可以想象一下，那只鞋子是什么样子，什么式样，是不是干净而典雅？突然之间，我们的想象和童谣的内容发生了冲突，因为歌词里告诉我们的是有一个老婆婆，她的孩子一大堆，她拿他们没办法。一个对鞋子钟爱有加的家伙知道该做些什么：抛弃他的孩子们，摆上中世纪的家具，精美的插花，用维奈·潘顿（Verner Panton）[②]的"腔调"说

①
伊美黛·马科斯（Imelda Marcos）：她的丈夫是菲律宾第六任总统费迪南德·马科斯（Ferdinand Marcos，1917—1989），其在世界银行公布的全球"贪腐官员榜"名列第二位。聚敛的财富在50亿至100亿美元之间，其中的大部分都由他妻子伊美黛·马科斯掌管。1986年，马科斯的独裁统治被推翻。马科斯与家人仓皇出逃流亡到美国。英国《观察家报》的记者进入马科斯总统私人住宅报道了伊美黛的奢侈生活，这里有她剩下的2 000副手套，3 000双8.5号的鞋子，1 700只手提袋，5 000条短裤，500个38号胸罩，200双袜子和数百件欧洲时装大师设计的高级服装。马科斯夫妇外逃美国过起流亡生活后，美国达文波特市广播电台的音乐节目主持人奥尔逊有一次开玩笑说："由于伊美黛出逃时仓促，忘记带来她的3 000双鞋，所以现在一定没有鞋子穿了。亲爱的听众们，我在这里郑重呼吁大家发发善心，给伊美黛捐赠各式女鞋。"不料，一句玩笑话竟使他真的收到了1000双女鞋。

②
维奈·潘顿（Verner
Panton）：丹麦
著名工业设计师，
1947—1951年在丹
麦皇家艺术学院学
习，曾在雅各布森
（Arne Jacobsen）
的事务所工作过，后
定居瑞士巴塞尔。他
打破北欧传统工艺的
束缚，运用鲜艳的色
彩和崭新的素材，开
发出充满想象力的家
具和灯饰。

话。还有那白色的绒毛鞋面。

当然，有时候就连最有创造性的人也会无计可施，不得不依靠一些神奇的药物来发掘灵感。（比如来点波特兰有名的Stumptown咖啡，如果实在囊中羞涩，就喝点雪碧吧。）

Seven Designer Shades of Gray

7.0 min.

Designers Don't Read

Which Drugs Work Best for Different Kinds of Projects?

6.0 min.

很多时候，我们苦思冥想，却发现灵感已经枯竭。在
这些生死攸关的时刻，我们还能用哪些法子让才思重
新闪耀呢？这个话题在大多数设计学院的课程里都不
曾提到过，所以我会尽量从学术的角度来探讨。我希
望达到的效果是，身为设计师的你在读完这个章节之
后，可以更好地利用手边的工具走出困境，尤其是在
脑子里空荡荡的、灵感无影无踪的时候。

作家会遭遇"心理阻滞"（writer's block），类
似的情况也会发生在设计师身上。你被困在原地，
天空一片阴沉，盼望中的智慧火花没有了踪影，看
来你的设计工作要无限期拖延下去了。焦虑和不
安，无形中让你的肾上腺素在体内奔流，因为你的
视野里，已经模模糊糊地看见了漫长征途的终点。
这是一个行之有效的方法，真的，我用过好多次。
但是对于这种在终场前一分钟才喷涌而出的肾上腺
素，我觉得至少有两个弊端：第一，也许在一个设
计任务的途中，你又接手了另一个任务，时间同样
紧迫，这样一来，原本就捉襟见肘的时间被压缩得
更少了。第二，你开始只是觉得陷入了困境，而现
在，你还多了紧张和压力。这对你的健康来说不是
件好事——真的。另外一个摆脱困境的方法是求助
于THC，或者俗话说的大麻。这种方式会带来三

个坏处：一是多数大麻类药品对神经有刺激的作用，你会慢慢发现自己把老本行都忘光了。二是你解决问题的能力会大大减退。三是你也许会产生焦虑或妄想症，固执地认为你的客户其实是中情局、克格勃或者外星人。

这让我们过渡到另一个可能的极端"解决"方案：可卡因。尽管这种特殊的药物会带来短时间的极度兴奋，但并不能保证它可以帮助你解决手里的创意问题。事实上，他会让你变得坐立不安、易怒和忧虑。这些症状，加上已知的对健康的影响以及致人上瘾的特性，让可卡因成为设计师的工具箱里不太常用的"利器"。

接下来的选择是"methylenedioxymethamphetamine"，鉴于这个又长又拗口的称呼，大家常常把它简化为大写的"E"，也就是摇头丸。它可以给服用者带来如梦如幻的感觉，不过你的设计工作能力也会大打折扣，眼前老是有明亮的色彩飞来飞去，公司人力资源小姐在眼里火辣无比，让你控制不住想去图谋不轨。

另外一种会给人带来幻觉的药物是LSD（麦角酸二乙基酰胺，一种危害极大的毒品，中枢神经幻觉剂），这也许是可以找到的药物中让你觉得最有用的，因为它会让你看见影像、听见声音、感觉有东西在靠近。当然，一切都是幻觉而已。因为你要解

决的创意问题是真实存在的，追寻这种虚无缥缈的
奇妙只会给你带来反作用。品牌经理们的创意解决
方案里，难道还包括独角兽和流淌着鲜血的云朵
吗？

所以，我们可怜的设计师们，面对数不清的创意之
路的重重阻碍，该往何处去呀？他们如何才能摆脱
忧郁的心情？失落的灵感从何而来？

我会给他们开出良方：

1.返回到情况说明上。对每行文字都提出质疑，看
它是否跟你的分类标准或特定品牌相匹配。回到
"主要观点"部分，问问自己是否满意。如果答案
是否定的，你可以重新考虑1到10个新观点。

2.可以的话，重写一次情况说明。访问战略分析师
或客户规划师，是他们完成的情况说明并处于尴尬
的境地。你应该对他们提出质疑，并在此基础上对
"主要观点"确信无疑。

3.和品牌建立更深层次的关系。当我建议让品牌本
身跟我们交谈时，很多人觉得我有些精神失常，但
是我坚信品牌可以做到这一点。如果你正进行自行
车品牌的设计，不妨去买一辆，或者叫客户送一辆
（客户会很爽快地答应你的请求，但是可能会要求
你在完成工作后把自行车归还给他们）。如果你正

为洗发香波品牌设计新包装或展开广告攻势，你应该买一瓶放在办公桌上。没事就拿起来看一看、玩一玩。用这种香波洗头，用清水冲洗，亲身体验几次。如果你为赛车设计宣传手册，立马动身去销售商那里，试乘试驾一次，而且不要忘了问问销售人员，为什么这个车比宝马或尼桑更好。

4.暂时忘掉工作，让大脑休息一段时间。这倒不是说把工作一拖再拖，等到最后时刻再孤注一掷，因为你在休息的同时也在思考。走出办公室，到附近的博物馆或美术馆逛一逛，或者去保龄球馆玩上一把。把需要解决的问题从脑子里抛开，在休闲和放松的同时找寻灵感。那些灵感会再次重返的——我向你保证。在某些情况下，鉴于你的工作进度和剩余的工作量，我会建议你旷工一天去看场电影。不一定是票房火爆的大片，而是兼具艺术性的优秀影片。当然，我建议你在观看电影的同时把所有跟设计项目相关的概念和关联都埋在心底。因为等你回到工作室之后，它们会一个不少地回来的。

如果这些法子都没有用的话，你也许真的遇上麻烦了。我强烈建议你寻求工作室里其他人的帮助，充分发掘每个创意人员大脑里的聪明才智，让他们成为英雄，让他们完成填字游戏中最后那个单词，我相信他们一定不会让你失望。

大卫·奥格威在他经典的《奥格威谈广告》

（*Ogilvy On Advertising*）一书中，建议广告撰稿人在工作时坐下来喝一杯苏格兰威士忌。尽管我对醇香四溢的威士忌动心不已，也很敬仰奥格威的才华和品位，但是却不敢认同他的方法。我知道，纵观历史，有很多作家依靠美酒而文思泉涌，创作出了不朽的杰作，不过我还是建议饮用不含酒精的替代品。比如加量的拿铁咖啡，或者Mountain Dew、红牛、Rockstar。这些饮品喝了不会让人上瘾，要是你听说过创意气质（Creative Temperament）这个东西，就能明白酗酒成性不是个小问题。

最后要指出的是，有很多健康的方式可以用来帮助你走出创意中的困境，这里列出的仅仅是我个人认为有用的。你也许有自己的方法走出思绪凝滞的状态而绝地重生。不过我敢说，你一定用到了上面提到的选择（尤其是非药物的手段）。

客户和普通人常常以为我们会求助于非法的药物手段，尤其是当我们提出的解决方案看起来有些抽象或非线性的时候。大家都心照不宣地按照"不要问，不要说"这样的规则行事，我也明智地建议人们继续保持沉默。如果有人觉得我们是服用了迷幻药才找到创意结局方案的，那就由他去吧，只要他们能够看到我们付出了辛勤的劳动和努力，为他们带去完美的、有利可图的传播方式。就客户而言，那才是让他们欢呼雀跃、欣喜若狂的东西。

Designers Don't Read

What Would Happen if I Did a Piece on Curiosity?

5.0 min.

最近，我收到一位设计师朋友寄来的信，说任何一种工作以外的新发现都会让他兴奋不已。他在信中说："在我看来，每一个新的设计项目都会给我带来快乐，我迫不及待地投入其中。"还有一句是："我从事的这种职业，永远都没有枯燥乏味的时候。"可怜的孩子啊！他看起来就像是刚刚走出校园的新手，满脑子都是浪漫的理想主义和天真的乐观主义。等他熬上一两年，奸诈的客户和公司内部的纷争就会让他清醒过来了。这些话不是出自一位初出茅庐的年轻设计师之口，而是来自于一位从约翰逊主政的20世纪70年代就投身于设计行业的资深设计师。

上一章我们谈到了灵感良方，这章我想和大家聊聊那些顶尖大师们是如何激发自己想象力的。在讲下面这个故事的时候，我的语气听起来好像确有其事，但其实是我根据自己对这些大师的了解描绘出来的。

某位设计大师始终保有旺盛的创作精力和热情，每天早上都会从床上一跃而起，嘴里念叨着："生活真他妈的棒极了！"

他毫不在意自己到底赚了多少，以至于当他拿到自己的账单的时候，才想起去找自己的客户要钱，对

方开给他的支票让他目瞪口呆："天啊！原来我这么值钱啊！"

我可以给你讲很多这样的设计大师的趣事，偶尔聊聊这些故事也挺有趣的。这些故事其实就是告诉我们，创意领导者、设计大师们并没有完全泯灭他们纯真的天性，也没有丧失工作带给他们的乐趣；或许就是这种纯真与乐趣给予了他们无限的灵感。

为此，我要做两个忏悔。

忏悔之一（你得向我保证，不把这件事儿跟我的客户们讲）：每次我拿到客户支付的酬劳，心里都有种负罪感。这是因为，设计工作中95%的部分我都可以免费为他们做，谁让我那么痴迷呢！

忏悔之二：我曾经跟一些重要的客户争执不下，闹得很不愉快，心情到现在才平复下来。这些糟糕的经历使我产生了两个错误的想法，差一点让我的工作热情和兴趣消失殆尽："死的方法有千万种"和"客户无怪乎分为两种，不是天真无邪的，就是恶贯满盈的"。很显然，第一种想法描绘的情况是设计师好不容易找到了设计构思，还要带上厚厚的手套登上拳击台应战，看能不能战胜对手成功突围。就像是坐上了情绪的过山车，时而大悲、时而大喜，自以为找到了完美的创意解决方案的时候，却发现它们错误地死在自以为是的中层经理们的手里，或者遭遇到其他类似的残酷折磨。出现这样的

情况，设计师很自然会产生第二个想法：客户们全都"糟糕透顶"。

我说过，我"已经熬过了"这段人生中黑暗而沮丧的低谷。也许你会好奇，想知道我最终是怎么"熬过来"的。嗯，本章开头提到过的那些人，他们在面对逆境时表现出来的积极和乐观，毫无疑问帮了大忙，但是最主要的原因，是我自己作出的决定：面对自己喜爱的设计工作，保持孩子般的天真和快乐。一切都是值得的：失望与彷徨、挫折与沮丧，等等。满足感来自于为Cranium WOW棋牌游戏设计的包装，为Beigeland完成的印刷广告，为Wordstock开展的户外广告宣传，甚至是为Skylab Architecture网站定制的品牌声音和标志，给Kettle Chips薯片撰写的广告标题，或者给新兴的投资公司想出的宣传语，为它们进军全球助一臂之力。看到完成的工作，我觉得所有的辛苦和委屈都可以忍受。

那是第一个突破。至于第二个，则是我在职业生涯中始终坚持的重要原则之一。我难以控制自己的冲动，想冲上街头大声把它的内容告诉给你们，全然不顾行人投来的异样眼神。就像汤姆·克鲁斯在电影《心灵角落》（*Magnolia*）里扮演的角色一样。我想说的是：好奇心。对，就是这个简单的东西，但就是它，让我在会议讨论时看到了与众人貌似正确的前进方向截然相反的不同路径。奥斯汀+热情+果断，但是缺少了好奇心，其结果是咄咄逼

人，或者更糟糕的后果：盛气凌人或僵硬古板。大家会觉得我"难以对付"，这个描述再准确不过了。但如果情况是奥斯汀+热情+果敢+好奇心，情况便截然不同了。我不再守着旧有的观念不放，而且更奇妙的事情发生了，整个屋子里都充满了求知的动力。我可以提出问题，探究方法，信任我的同事，甚至（如果上帝同意的话）相信我的客户。横亘在辩论双方之间的高墙突然间消失了，激烈的辩论变成了心平气和的讨论，不，变成了探索。

上周，我和一位设计师朋友分别为同一个客户展示了不同的广告宣传方案。两个方案中，有一个设计更大胆，效果更好。我们都相信自己的作品。我们都信任对方。我们都理解客户。客户对宣传方案的评价让我们很惊讶。他说："我喜欢让消费者开动脑筋、自己找出答案的那一个。"

他的话让我想起了效力于"纽约巨人队"的安东尼奥·皮尔斯（Antonio Pierce，美国橄榄球运动员）和队友们一起迎战"新英格兰爱国者队"时说过的话："让比赛走近你。"这需要充分的信任。信任你的工作，信任你的同事，信任你的客户，最重要的，是要信任创意流程。只要在等式的左边添加一丁点儿好奇心，奇迹就会出现。房间里的每一个人，只要他们的灵魂还没有泯灭的话，都会记住这个奇迹的。

我们投身于喜欢的工作中。要是能做到这一点，对于我们这个职业，真的没有单调乏味的时候。

Writing as Art

5.5 min.

对于什么是艺术，我有自己的标准——"艺术"是
技巧和自我意识的交叉点。

就是一句话，没有了。

看到这里，艺术评论家和学术界的专家可能会流露
出不屑一顾的眼神，因为我的定义实在是太简单
了。不过，经过多年的认真阅读、思考、讨论和辩
论之后，我觉得这句话足以解开艺术的奥秘。

让我们想想艺术在不同历史时期的发展演变吧。从
文艺复兴、巴洛克、浪漫主义时期，一直到印象
派时期，"伟大的艺术"几乎都和技巧有关。不
论是自画像、风景画或者是静物，如果你没有掌
握精湛的技术，创作的艺术作品中也没有传递现
实的逼真，那么在人们的眼中，你肯定不能算是
个艺术家。他们的理由很充分。要迈入艺术家的
行列，你必须有一定的知识、竞争力和技巧。尽管
在某一段时期，你可以在艺术中看到革新和想象力
（事实上，这仅仅是用来区分优秀艺术家和大师的
隐性因素），艺术家在人们的眼中，除了或多或少
有些创作的技术，几乎是赤身裸体。一直等到19
世纪末20世纪初，艺术家们才开始质疑那些阐释

①

图卢兹·洛特雷克（Toulouse-Lautrec），后印象派画家、近代海报设计与石版画艺术先驱，为人称作"蒙马特之魂"。洛特雷克承袭印象派画家奥斯卡-克劳德·莫内、卡米耶·毕沙罗等人画风，以及受日本浮世绘之影响，开拓出新的绘画写实技巧。他擅长人物画，对象多为巴黎蒙马特一带的舞者、女伶、妓女等中下阶层人物。其写实、深刻的绘画不但深具针砭现实的意涵，也影响日后巴伯罗·毕加索等画家的人物画风格。在绘画上的成就以外，洛特雷克以新概念创作之彩色海报带动了海报设计的创新；他使用当时少用的石版画技术，舍弃传统西方绘画的透视法，转以浮世绘中深刻的线条表现观赏者眼中的主观空间，搭配巧妙的标题文字，成功吸引观赏者的目光，并与皮尔·波那尔（Pierre Bonnard）同为当代最具影响力的海报设计者。

②

埃尔·格列柯（El Greco）：西班牙著名画家。

"何为艺术"的经典论述，艺术中的实验也慢慢被人们所接受。塞尚（Cézanne）、图卢兹·洛特雷克（Toulouse-Lautrec）①、委拉斯奎兹（Velázquez）和埃尔·格列柯（El Greco）②也许为艺术的发展铺平了道路，但唯有毕加索和勃拉克（Braque）③（两人都有娴熟的画技，从他们的早期画作中可以看出来）真正推开了艺术发展的大门，不光是开启了立体主义的先河，而且打造出一个崭新的艺术世界，在那里，杜尚、沃霍、达利、勃拉克、赫斯特和艾敏（Emin）用他们的作品对艺术的定义和本质发起了挑战。

技巧在这里有了用武之地，因为如果你回顾历史中的艺术发展，或者任何一位现当代艺术家接受的教育和成长，你就会看见两条平行线：技巧和更为抽象的个人表达。或者照我的说法：技巧和紧随其后的自我意识。艺术就像一个实体，起步的时候需要技巧（比如知识、培训、工艺和技术），等到技巧纯熟之后，就可以大胆地离开原来的道路，闯入无人涉足的领土，开展艺术上的实验，甚至开始自我参照和仿拟（比如沃霍、赫斯特、艾敏和里斯沃）。杰克逊·勃拉克的原创作品，与发生了事故而一片狼藉的五金店存在着巨大的差异；达明·赫斯特绝不是个普通的动物标本师；崔西·艾敏未加整理的床铺和我自己乱糟糟的床铺完全不可同日而语。他们开始在作品中磨炼知识、工艺和技术——即创作技巧。慢慢的，他们形成了自己独特而清晰

③

勃拉克（Braque）：
Georges Braque
（1882—1963），
法国画家、立体主义
代表。他与毕加索同
为立体主义运动的创
始者，并且"立体主
义"这一名称还是由
他的作品而来。勃拉
克的作品多数为静物
画和风景画，画风简
洁单纯，严谨而统
一。

的视角，也就是我认为的自我意识。如果你和我也
把颜料随便泼洒在画布上，弄一只动物在玻璃陈列
柜里，或者在美术馆里展示我们凌乱不堪的床铺，
我敢说，我们运用的技巧跟那些大师一样，但是我
们的努力中缺少了自我意识。也许艺术意识表现出
来了，但是人们一定会指手画脚地说："噢，他们
不过是照搬了勃拉克、赫斯特和艾敏。"因为这些
是他们独特的、带有强烈个人色彩的杰作，而不是
我们的。

说到写作这门艺术，我觉得首先要让写作技巧达到
一定的层次，然后你才可以游刃有余地在任何层次
表达自我意识。许多作家都具备写作技巧，但是
他们创作出来的并不都是艺术，原因就在于缺乏
自我意识和见解。我刚刚读完了陀思妥耶夫斯基
的《群魔》（*Demons*），整本书里，技巧完美
无瑕，令人惊叹。他塑造人物的水平非常高超，旁
人难以企及。但是，由于小说中缺少了极具震撼
力的"At Tikhon's"一章，这部分在出版时被
出版社有意从原稿中删去了，所以，我觉得《罪与
罚》（*Crime and Punishment*）和《卡拉马佐
夫兄弟》（*The Brothers Karamazov*）比《群
魔》更有"艺术性"，多了些作者的个人意识和洞
察力，少了空洞的教条。在阅读的时候，你会不由
自主地跟作者心灵相通，"我就是那种感觉！"或
"我就是那样想的！"

我承认自己不太爱看现代小说，不过比照一开始提出的艺术标准，现在的作家里，能够从纯粹的技巧过渡到个人意识表达的包括恰克·帕拉尼克（Chuck Palahniuk）、大卫·赛德瑞斯（David Sedaris）和艾丽斯·西伯德（Alice Sebold）。

其他在写作中包含了技巧和自我意识的作家包括：

弥尔顿

莎士比亚

圣·奥古斯丁

塞万提斯

麦尔维尔

爱默生（他提出，天才就应该相信，真情于心可授之于人：自我意识）

狄更斯

雨果（你可以比较他在《海上劳工》中对自然环境描述时高超的写作技巧，和在《悲惨世界》《笑面人》里表达的强烈情感）

梭罗

弗罗斯特

T.S.艾略特

托尔斯泰

艾茵·兰德（她站在演讲台上，用客观的眼光对艺术领域由表及里、深入浅出地阐述。）

海明威（有谁能像他那样，引得后来人每年举行写作比赛，看谁能写出他那样的风格？）

塞林格

斯坦贝克

菲茨杰拉德

奥威尔

尼采

托尔金

刘易斯

钱德勒

凯鲁亚克（《在路上》是一代人的见证，也记录了作家生活中的平凡细节，语言真挚而动人，你能说它不是艺术吗？）

金斯堡

巴罗斯

威廉·曼彻斯特（作为传记作家，他拥有出色的技巧，在个人表达或视角方面更为独特，让他从一个工人的儿子成长为"艺术家"。）

相对于技巧，艺术好像更偏爱个人表达，这就是我们拥有吉他之神吉米·亨德里克斯（Jimi Hendrix）[④]的原因，他根本不识谱，但是却无师自通地掌握了演奏技巧，并最终形成了独特的个性和其他人难以模仿的"声音"。

也许正是这种展现个性的强烈欲望，鞭策着人们为了让技巧日臻完美而不懈努力。

也许对于我们当中想袒露心声的人来说，希望就在

[④]
吉米·亨德里克斯（Jimi Hendrix）：他被广泛认为是历史上最伟大的吉他手。很多权威媒体，包括滚石杂志和 Digital Dream Door 都把他评选为史上最伟大吉他手。他在电吉他演奏技巧方面的贡献是革命性的、空前绝后的。他在硬摇滚领域创造出了前所未有的声音，并间接促使了重金属音乐的诞生。

前方。也许那会激励我们完善写作技巧。也许当那
一刻到来的时候，我们不止是技巧大师；也许我们
会成为真正的艺术家。

My Role
in All of This

5.0 min.

差不多每个星期都有人问我："你从事的是广告业，为什么那么痴迷于设计呢？"我的回答通常是："这两个世界需要融合在一起。"对于这样的发展趋势我深信不疑，就像活着需要呼吸空气一样自然。我对平面设计、工业设计和建筑有超乎寻常的兴趣，但是在过去五年里，我越来越坚信，品牌化传播的未来取决于广告和设计（以及其他涉及品牌的行业）在核心层面上的有机融合，而不是简单的叠加，比如广告公司设计完成更多的品牌标志，而设计公司制作更多的广告。绝对不是，这是一种深层次的、涅槃再生式的融合，一种由上而下对创意流程的评估，一种人力资源和教育的重新分配。

毫无疑问，你们可以看到这种融合正在广告行业的各个角落蓬勃开展。Wieden请来了约翰·杰伊和陶德·沃特伯瑞；Anomaly有麦克·伯恩（Mike Byrne）和达萨尼（Dasani）；Taxi有简·霍普（Jane Hope）；精明的M&C Saatchi找到了皮特·萨维尔（Peter Saville）为公司文化注入新鲜血液。这位51岁的设计界的独行侠说："在过去十年里，文化的聚合让我们这个行业发生了很大的变化，现在，这两个领域共享同一个语言。"他说得没错，不过语言的共享绝不是发展的终点。融合，或萨维尔说的"文化聚合"，必须超越语言的藩

篱，这才是我想表达的"从核心层次上融合"而不是"叠加"。

上周，我听说西海岸有个设计大师花了一年的时间完成了对公司管理层的重组，任命了一位高级客户经理和一位高级客户规划师，都是从广告公司挖过去的。这个无疑对设计公司的内部管理体系和流程，对设计项目和创意产出都产生了很大的影响。这些先知先觉的聪明人，他们看到了不可避免的融合趋势。

有一个朋友向我推荐了彼得·布拉汀格（Pieter Brattinga）的书，他是个设计师、教育家和艺术指导。我觉得光是封面，就对得起我支付给Abe Books购书网站（www.abebooks.com）的40美元。不过书名干巴巴的，有些乏味，让我"只专注于它漂亮的外表，忽视了全书的内容"。该书的全名是《工业、艺术和教育规划》。幸运的是，我认真读完了这本书，书中引用了荷兰诗人和作家西蒙·维肯尼格（Simon Vinkennog）写的一篇短文，可以用来回答本章开头人们向我提出的问题。全文如下：

有的人会客观地研究和记录社会事件的发展脉络，目的是让这些宝贵的经验造福自己和他人，他可以被称作人类中的新类型：在个人和社会群体，在社会兴趣和需求之间担任沟通专家或中介者。新人类积极投身于构建现在，在此基础上塑造未来。这不

单是效率的问题，尽管人力的释放和利用，意味着在创造新的项目中充分发挥人类的智慧。

中介者"善于推测"，因为他精通如何收集不同学科和领域的信息，让自己从日常生活中获取见解；多亏了敏锐的观察能力，他的推测最终得以证实。要不是他的发现，我们可以对感兴趣的东西加深理解吗？

中介者成功地重建和恢复了长久以来中断了的联系（比如保罗·兰德、乔治·路易斯和其他人在广告与设计领域的宝贵经历）。他身居其内、深谙此道，却用旁观者的视角来审视，眼光犀利而独到，而其他人已经习惯于按部就班地工作，往往对瑕疵视而不见。他可以在实际工作中让自己的理论得到验证。

他不受制于任何人，不代表任何公司，只是本能地觉得有责任和义务抓住机会来研究问题。他不偏不倚，除非需要采取行动——任何行动——来对付由于冷漠、恐惧和目光短浅而导致的停滞不前。辛苦的工作换来的是误解。我们白白耗费了精力，因为追寻的问题早已有了答案。

中介者通过对灿烂远景的展望，让自己好奇的本性得到长足的发挥。他从不守株待兔，而是不断地叩开未知的大门。他的语言直接而简洁，紧扣本质。他深入事件的核心，从不被表面现象所迷惑和欺骗。

我喜欢找出艺术的构思；人类用这些构思来揭示生活的真谛。当我们走到一起，灵感的力量会笼罩你我。

我曾经认真读过上述文字，现在又重温了一次，每次的感受都一样：写得太棒了！这本书创作于1970年，远远早于约翰·杰伊、陶德·沃特伯瑞、Mike Byrne、Jane Hope或Peter Saville提出"文化聚合"概念的时代。这本书出版35年之后，我才开始写你现在看到的这本小书，谈到广告和平面设计不可逆转的融合；我才开始为设计公司出谋划策，帮助他们重新把自己打造成海纳百川的创意公司；我才知道自己的努力原来并非师出无名。

我是个"中介者"，虽然我根本没有意识到这一点。多亏了在一本不起眼的书中，那位不出名的荷兰作家写出的几段话，我对自己从事的行业总算有点明白了。

DESIGNERS DON'T READ by AUSTIN HOWE

Copyright: 2009 BY AUSTIN HOWE

This edition arranged with ALLWORTH PRESS c/o JEAN V.NAGGAR LITERARY AGENCY,INC

through BIG APPLE TUTTLE-MORI AGENCY,LABUAN,MALAYSIA.

Simplified Chinese edition copyright:

2015 CHONGQING UNIVERSITY PRESS

All rights reserved.

版贸核渝字（2015）第192号

图书在版编目（CIP）数据

设计师不读书/（美）豪（Howe,A.）著；一熙译

一重庆：重庆大学出版社，2015.7（2020.11重印）

书名原文：Designers Don't Read

ISBN 978-7-5624-9059-3

Ⅰ.①设… Ⅱ.①豪…②一… Ⅲ.①广告—设计

Ⅳ.①J524.3

中国版本图书馆CIP数据核字（2015）第101187号

SHEJISHI BU DUSHU

设计师不读书

DESIGNERS DON'T READ

［美］奥斯汀·豪 Austin Howe 著

一熙 译

责任编辑：胡小京　　版式设计：周伟伟

责任校对：邬小梅　　责任印制：赵　晟

*

重庆大学出版社出版发行

出版人：饶帮华

社址：重庆市沙坪坝区大学城西路21号

邮编：401331

电话：（023）88617190　88617185（中小学）

传真：（023）88617186　88617166

网址：http://www.cqup.com.cn

邮箱：fxk@cqup.com.cn（营销中心）

全国新华书店经销

重庆共创印务有限公司印刷

*

开本：880mm×1230mm　1/32　印张：8.25　字数：157千

2015年7月第1版　2020年11月第5次印刷

ISBN 978-7-5624-9059-3　定价：35.00元